U0052232

Calligraphy Styling

VERONICA HALIM

Guide to Creating All Things Beautiful With Calligraphy

—— With love,
VERONICA HALIM

Calligraphy Styling

VERONICA HALIM

Guide to
Creating All
Things Beautiful
With Calligraphy

——— With love,
VERONICA HALIM

VERONICA HALIM CALLIGRAPHY GU
ET

VERONICA HALIM

—

CALLIGRAPHY
STYLING

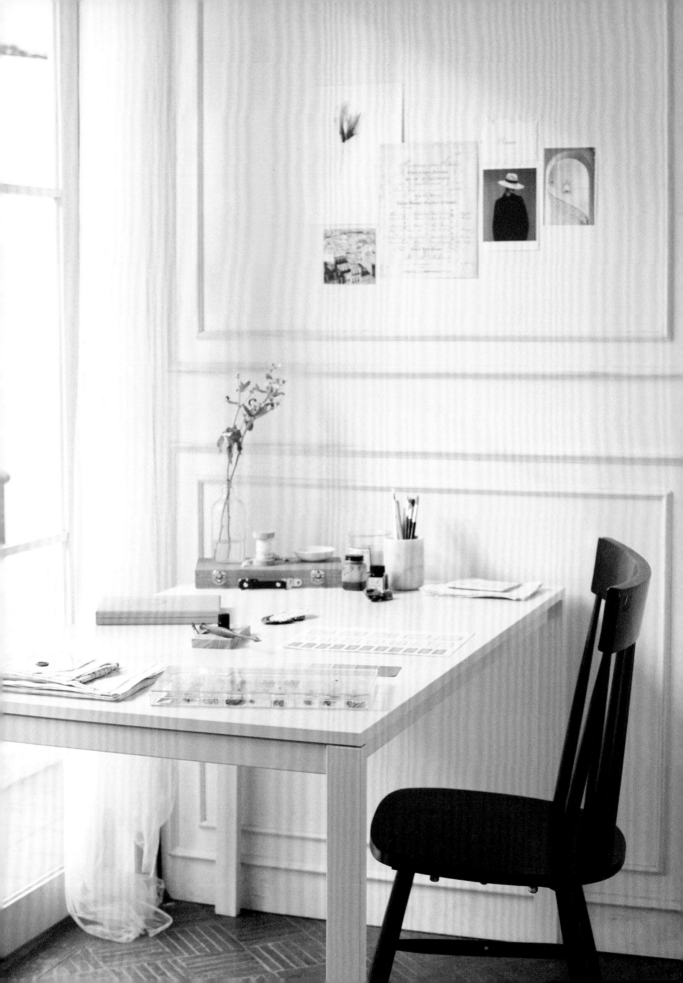

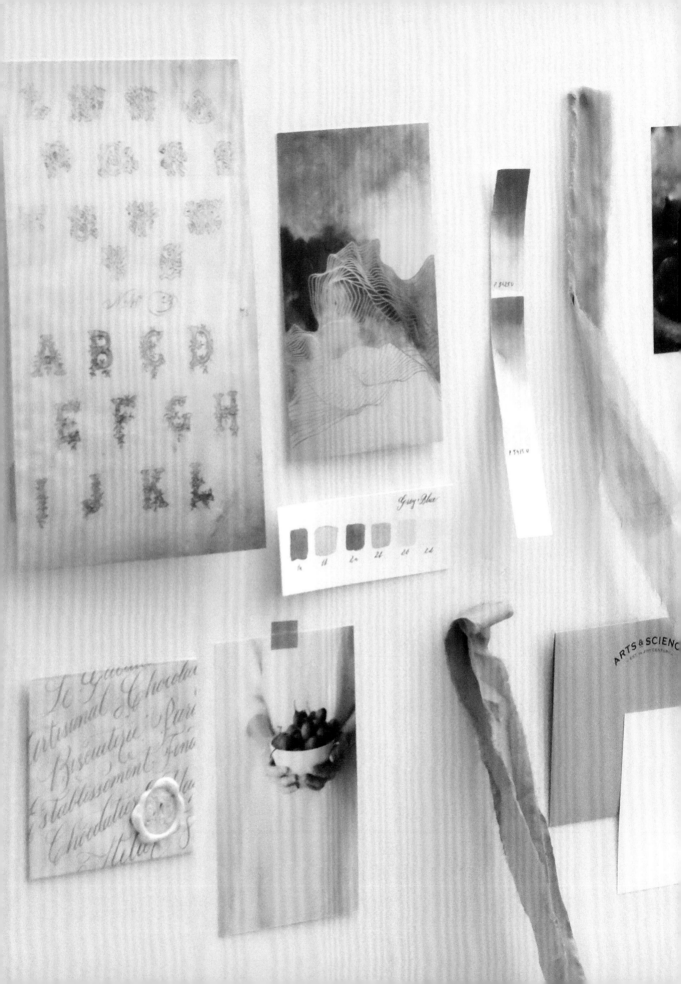

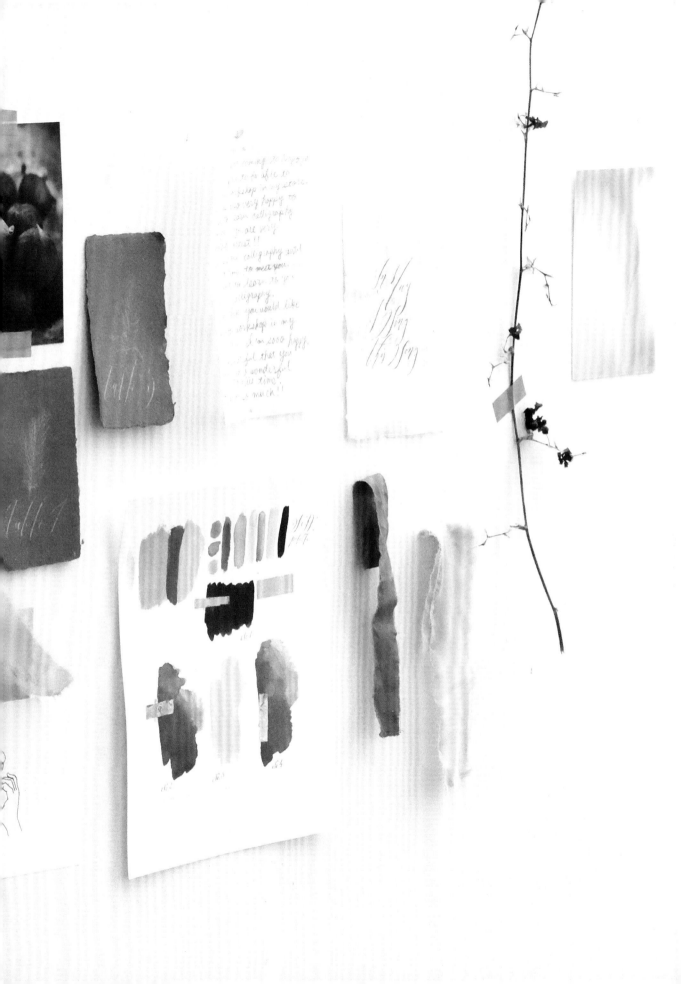

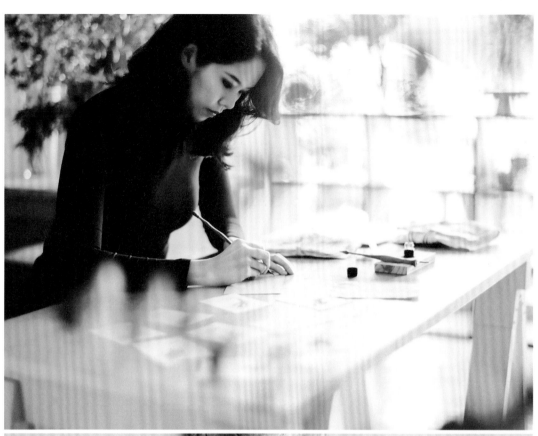

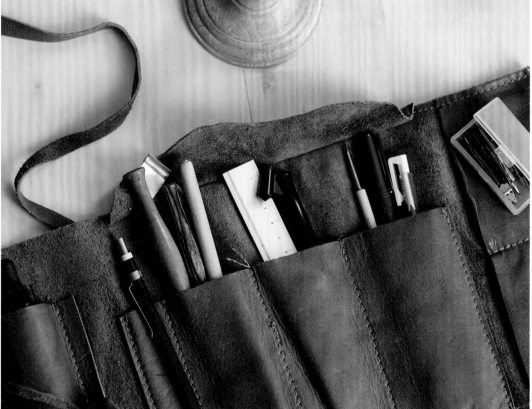

十多年前，我初次與英文書法相遇。當時，我在澳洲的大學學習平面設計，有一天去聽了排印（typography）的課程。課堂上老師稍微介紹了英文的書寫方法，這讓我想起數位時代之前的大量「手寫文字」，那些文字都是獨一無二的。手寫文字反映出書寫者的個性與人品，可以作為個人的象徵。大學畢業後，我在上海及雅加達工作，不久之後成為創意總監，從事企業設計，那時候數位媒體逐漸普及。到了二○○九年，我與合作夥伴共同創立了設計公司，變得更加忙碌，每天都與數位為伍，慢慢地，壓力愈來愈大……那時，我突然想到大學時代所學的英文書法，於是再次拿起了筆，寫字。

與鍵盤打出來的文字不同，書寫在紙上的墨水不會憑空消失。書寫時，需要心無雜念，專注於眼前正在進行的事。這種感覺就像是「冥想」一般，藉由筆尖所繪製的美麗線條及形狀，傳達意念，而且每個字都獨一無二。文字線條自然地交錯，好似微風中輕搖的枝葉與青草，這些線條體現著大自然的美好。我沉浸在英文書法中，就像走進了寧靜的森林，靈感湧現於指尖，瞬間油然而生的幸福感無法以言語比擬。我一頭栽進了英文書寫的世界，除了參加英文書法的課程，也參與工作坊的活動，每天不斷地練習著。慢慢地，我開始能自由地書寫，並發現，如果將英文書法與自己的設計長才結合，搭配自己喜歡的風格款式，就能創作出許多的作品。

本書介紹了各種英文書法的應用，包括卡片、包裝、聚會、婚禮布置等。英文書法是一門文字藝術，藉由這本書，我期望每個人都能在日常生活中應用它，並體會它的美好——若能如此，我將會感到非常開心。

CONTENTS

本書設計有小圖示，代表作品所使用的工具及材料。

🖊 … 筆尖（筆頭）

🍶 … 墨水&畫材

📄 … 使用的紙張或素材

Materials And Basic Lessons

歡迎來到英文書法的世界

優美流動的線條吸引了目光，不少人一開始會先學習充滿現代感的英文書法。現代體不受限於規則，筆法自由，初學者很容易上手。經過一段時間之後，可以好好地開始磨練基礎功，練習有規則性的古典字體「銅板體（Copperplate）」。英文書法中有許多不同類型，可分成三大類，分別是使用尖筆頭的「細筆尖書法」、平筆頭的「平筆尖書法」，還有使用毛筆的「軟筆書法」。我使用的古典體及現代體是屬於細筆尖書法。初學者應該先認識工具及材料的使用，再練習基礎的書寫方法。英文書法的練習會愈上手，不必和別人比，只要用自己的步調不斷練習就可以了。放鬆心情享受英文書法的樂趣吧。

VERONICA HALIM CALLIGRAPHY

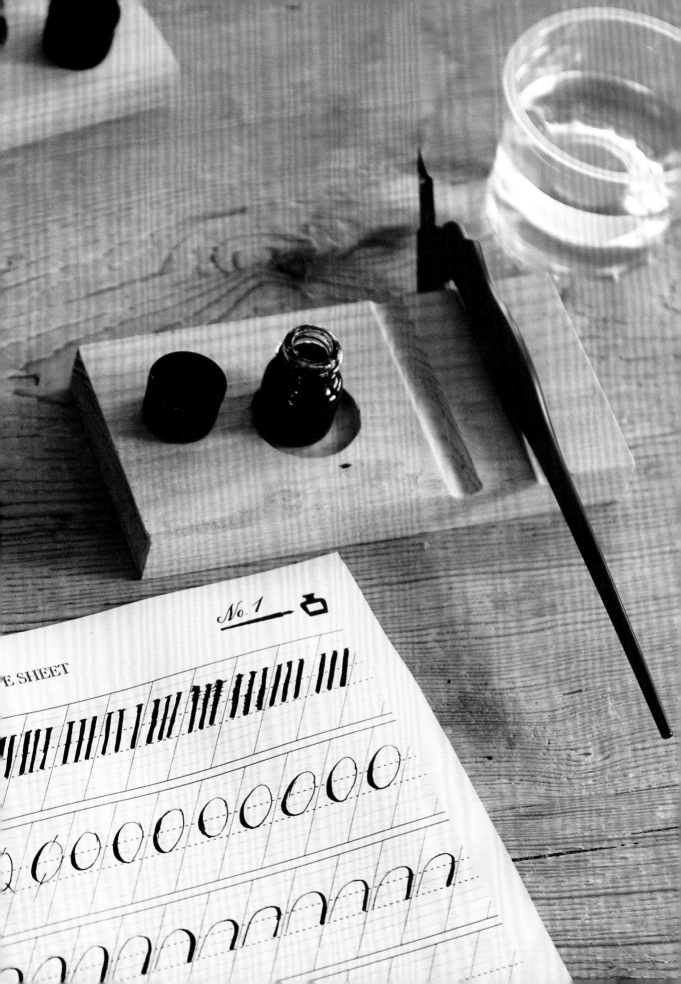

Materials

{ Materials 1 }

NIB & PEN HOLDER
筆尖＆筆桿

筆尖有不同的柔軟度及尺寸，種類相當多。建議多試試不同的種類，找到適合自己的筆尖。筆桿主要分為直桿與斜桿兩種。斜桿的前端傾斜，能自然地書寫出斜體；拿直桿書寫時，則需要有意識地傾斜筆桿。選擇自己使用上覺得順手的款式吧！

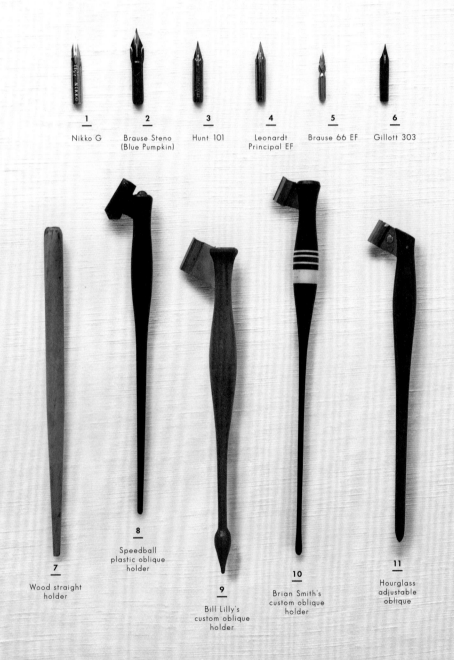

1
Nikko G

2
Brause Steno
(Blue Pumpkin)

3
Hunt 101

4
Leonardt
Principal EF

5
Brause 66 EF

6
Gillott 303

7
Wood straight
holder

8
Speedball
plastic oblique
holder

9
Bill Lilly's
custom oblique
holder

10
Brian Smith's
custom oblique
holder

11
Hourglass
adjustable
oblique

1. 日本製。漫畫家也會使用，筆尖柔軟度中等，好寫、耐用，適合初學者。　**2.** 德國製。筆尖柔軟度偏軟，能書寫出美麗的細線條，相當耐用。　**3.** 美國製。筆尖非常軟，能自由書寫粗線及細線，適合用於繪製拉花裝飾。　**4.** 英國製。筆尖非常細，能畫出優美線條，需要控制筆壓。　**5.** 德國製。筆尖非常軟，能繪製粗線，尺寸小的則能書寫極細線條。不容易被紙的纖維卡住，適合使用於有手工觸感的紙張。　**6.** 英國製。筆尖偏軟，尺寸偏小，能繪製極細線，適合用於書寫小型文字，但在手工製紙上書寫時容易卡住。　**7.** 無塗料的木製直筆桿。前端可使用尖筆頭及平筆頭。　**8.** 工作坊使用的塑膠製斜筆桿。適用與許多筆尖。　**9.** 英文書法大師級人物Bill Lily所製作的產品。適用的筆尖包括Hunt101及Leonardt Principal EF。　**10.** Magnusson風格的斜筆桿。使用黑檀木製作，適用的筆尖為Leonardt Principal EF。　**11.**可調整筆尖插入位置的斜筆桿。

About Nibs　關於筆尖

TIP
鈦點（尖端）

SLIT
導墨縫

筆尖分成兩半，加大筆壓時，導墨縫打開，能畫出較粗的線條。

VENT
心孔

儲墨孔。上墨時，心孔要確實地儲存墨水。

First Time Use　初次使用須知

新筆尖有一層蠟質防鏽塗層，可能會使得上墨不順利。初次使用時，先以含有酒精的布或紙，多擦拭幾次即可。

適時更換筆尖

如筆尖前端容易被紙卡住，無法流暢書寫，這時請更換新的筆尖。

Attach The Nib　筆尖裝置方式

將筆尖滑入筆桿上的環形溝槽。

將筆尖固定於筆桿上側。調整筆尖的位置，直至不會搖晃。

○ GOOD!

筆尖確實插入，固定於筆桿上側。

✕ NG!

筆尖的正面朝著筆桿側邊。

Dip into Ink　上墨

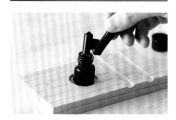

握住筆桿，筆尖插入墨中，從筆尖上墨。

確認筆尖的心孔已儲墨。

✕ NG!

這是心孔未儲墨的樣子。

Clean Up　使用後的保養

以清水清洗筆尖。

使用乾燥的廚房紙巾或面紙擦乾筆尖，再以含有酒精的布或紙擦拭。

將筆尖自筆桿上卸下，放入硬殼容器中保存。筆尖鈦點避免碰撞。

{ Materials 2 }

INK
墨水

英文書法使用的墨水不只有黑色，墨色種類相當多選擇，包括許多鮮豔的色彩與帶有珠光色澤的金屬色。建議選用水性墨水，比較不易堵塞筆尖，保養也較簡單，可延長筆尖壽命。墨水的濃度會影響英文書法的呈現，使用較淡的墨水，線條會變細，使用較濃的墨水時，線條會變粗。

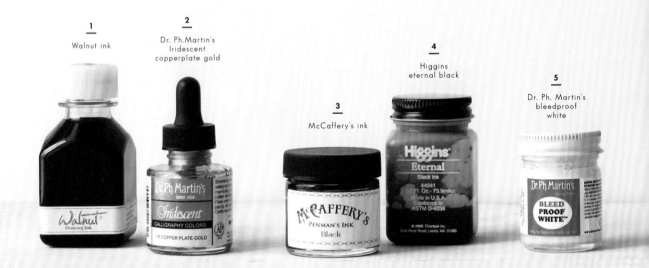

1
Walnut ink

2
Dr. Ph.Martin's
Iridescent
copperplate gold

3
McCaffery's ink

4
Higgins
eternal black

5
Dr. Ph. Martin's
bleedproof
white

1.烏賊墨色（sepia），能畫出非常美的極細線條。　2.金屬色系列中的銅板金（Copper plate gold），美國製。此系列還有很多美麗的顏色。　3.中世紀開始被使用於手寫本的鐵膽墨水（Iron Gall Ink），由鐵、鹽及植物成分的單寧酸製作而成，能畫出極細的線條。　4.我在工作坊會使用的練習用墨水。能書寫細線，很方便使用。美國製。　5.白墨水（white ink paste）。使用時加水，調至牛奶的濃度。美國製。

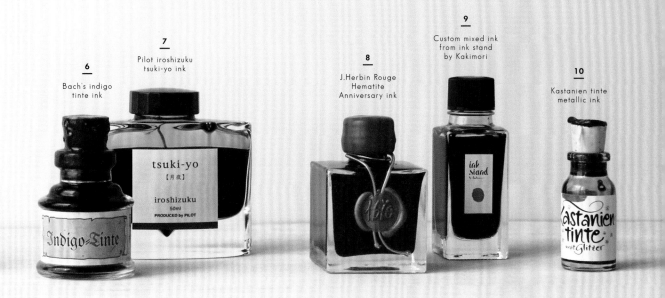

6
Bach's indigo
tinte ink

7
Pilot iroshizuku
tsuki-yo ink

8
J.Herbin Rouge
Hematite
Anniversary ink

9
Custom mixed ink
from ink stand
by Kakimori

10
Kastanien tinte
metallic ink

6. 使用鐵膽墨水的德國製indigo ink。復古風的瓶身設計非常美麗。　7. 顏色種類很多的鋼筆用墨水,寫英文書法時也可使用。　8. J.Herbin公司為紀念創社三百四十週年所發售的墨水。深紅色搭配金色的閃耀光澤,為設計增添風采。9. 東京藏前墨水專賣店inkstand by kakimor客製的調色墨水。鋼筆也可使用。　10. 來自德國的自製墨水。美麗的金屬色是墨水的魅力所在。

Materials 3
OTHER MATERIALS
各式畫材

書寫英文藝術字時，如果有更多的畫材及顏料，就可以盡情地揮灑創意。馬克筆可畫在玻璃或布面上，若混合其他繪畫顏料，則能製作出只屬於自己的墨水顏色。金屬色墨水及金箔可製作特別質感的作品，是我少不了的愛用品。

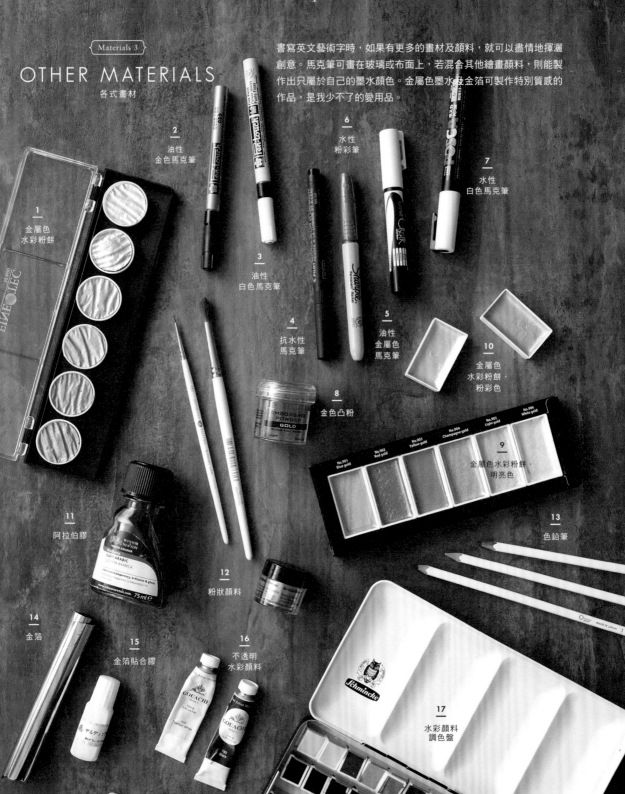

1 金屬色水彩粉餅

2 油性金色馬克筆

3 油性白色馬克筆

4 抗水性馬克筆

5 油性金屬色馬克筆

6 水性粉彩筆

7 水性白色馬克筆

8 金色凸粉

9 金屬色水彩粉餅‧明亮色

No.901 Blue gold　No.902 Red gold　No.903 Yellow gold　No.904 Champagne gold　No.905 Light gold　No.906 White gold

10 金屬色水彩粉餅‧粉彩色

11 阿拉伯膠

12 粉狀顏料

13 色鉛筆

14 金箔

15 金箔貼合膠

16 不透明水彩顏料

17 水彩顏料調色盤

18 透明水彩顏料

Watercolor & gouache
透明水彩 & 不透明水彩

透明水彩顏料著色後會帶有透明感,而不透明水彩則顏色飽和度高、不透明。可搭配想表現的感覺選擇使用。

透明水彩

不透明水彩

1 取適量顏料放入調色盤,以滴管加水。

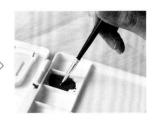

2 以水彩筆混合顏料和水。

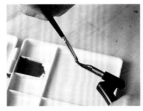

3 水彩筆沾附顏料,塗抹於筆尖的內側及外側。

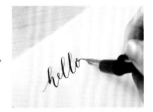

4 如果無法順暢地書寫,可能是顏料太濃,請慢慢地加水調整。

Powder pigment
粉狀顏料

使用時,將色澤鮮豔的粉狀顏料加入阿拉伯膠等固著劑中,混合均勻,並加入少許的水,調合至適當的濃度。

1 將粉狀顏料以湯匙取出,放入調色用的容器中。

2 以滴管加入阿拉伯膠,粉狀顏料及阿拉伯膠以2:1的比例調合。

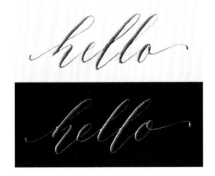

3 以水彩筆攪拌均勻。

4 以滴管滴水數滴,調合至適當的濃度。

1.高品質的水彩粉餅色盤(Finetec metallic palette)。 2.3.不透明的油性金色&白色馬克筆(Sakura Pen-touch 1.0mm)。 4.一般常用的抗水性馬克筆(Pigma pen)。 5.速乾的油性金屬色馬克筆(Sharpie金色)。 6.水性粉彩筆,可呈現不透明的白色(Uni-ball chalk marker)。 7.具耐光性,乾燥後能防水的水性白色馬克筆(Uni Posca paint marker white,細字,0.9至1.3mm)。 8.金色凸粉。也可用於手工藝及剪貼創作。 9.10.與1.相同的金屬色水彩粉餅色盤。日本製(GANSAI TAMBI starry colors, pastel colors)。 11.用於混合顏料、墨水,屬於一種增加黏性的透明水彩媒劑,也可控制墨水的暈染狀況(Winsor & Newton gum arabic)。 12.粉狀的金屬色顏料(Jacquard Pearl Ex powdered pigment superbronze #664)。 13.Ouur的色鉛筆組。 14.人造金的金箔。不像金箔那麼薄,較容易使用。 15.金箔專用的接著劑。 16.不透明水彩顏料。 17.調色盤款的水彩顏料,旅行時方便隨身攜帶。 18.透明水彩顏料。與17.的顏料相同,可呈現透明感。

{ Materials 4 }

PAPER
紙

對於英文書法而言，紙與墨水、畫材一樣重要。選擇一張表面滑順、高品質的紙張吧！密度薄、低品質的紙張，墨水容易暈染，也容易起毛。建議購買前先試寫看看。

Smooth copy paper
滑順的影印紙

練習時或上課時使用的紙張，我會選用厚度70gsm的紙。建議使用日本Tomoe River paper，墨水易吸附，且不會暈染。可在紙的下方墊上圖案紙，描出圖案。

Watercolor paper
水彩紙

抗水性強，適合進行水彩創作，紙面遇水不會變形或產生波紋。

Sketch & drawing paper
素描紙 & 圖畫紙

紙質良好，墨水易上色。有各種厚度，可搭配作品需求選擇厚度。適合透明水彩、不透明水彩顏料的顯色，也適合進行凸粉加工。

Cotton paper
棉紙

使用棉花製作而成的紙張，特徵是堅固強韌。紙質柔軟，適合用於凸版印刷（活版印刷）及打凹加工。

Italian fine paper
義大利高級紙

一般印刷或凸版印刷皆能呈現精美的效果，常用於皇家御用婚禮邀請卡。未剪裁的邊緣呈鋸齒狀，觸感極佳。

Handmade paper
手工紙

手工製作的紙張，每一張紙都有不同的表情，十分獨特。墨水不易上色，使用細筆尖時可能會卡住。

Kraft paper & card
牛皮紙&卡片

正反面皆為棕色，有著樸實的觸感，常用於卡片或包裝。墨水上色的狀況依紙質不同有所差異，建議選擇表面滑順、密度高的紙品。

Tracing paper
描圖紙

紙張呈半透明，對摺時會呈現多層次的透明感。水分較多的墨水不易上色，建議使用濃度較高、可加水調整濃度的墨水，也可使用不透明水彩顏料及墨汁。

Onion skin paper
洋蔥紙

紙薄且滑順，像半透明的玻璃紙，但又沒有玻璃紙那麼光滑。書寫時力道要放輕一些。

★ gsm是Grams per Square Meter的簡稱，表示紙張每1平方公尺的公克數。在日本大多以g/m標示。

Basic Lesson 1

HOLDING THE PEN
握筆方法

掌握正確的握筆方法是書寫美麗文字的第一步。重點在於筆的傾斜度、角度、筆壓。使用印有斜線的格線紙來練習吧！

SLANT
傾斜度

握筆時，筆尖的鈦點指向右方，與斜向的格線平行。書寫時，不要轉動手腕，而是移動手臂。

為了方便書寫，紙張也可斜放。　筆尖鈦點朝向左方。

握筆時，注意移動手臂而非手腕。　移動手腕。

ANGLE
角度

筆尖與紙面的角度不可過低或過高，最佳角度約呈40至55度。

× 過低

○ GOOD !

筆尖與紙面的角度保持在45度左右。

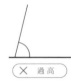
× 過高

PRESSURE
筆壓

即書寫時下壓的力道。往下走筆時通常會用力一些，畫出粗線；往上走筆時，放鬆一些，畫出細線。

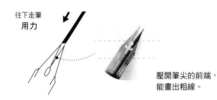

往下走筆
用力

壓開筆尖的前端，能畫出粗線。

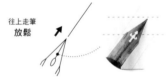

往上走筆
放鬆

Basic Lesson 2

BASIC STROKE
基本筆法

大部分的字母都是由一筆一劃組合而成，基礎的筆法非常重要。
書寫前可以練一練基本筆法作為暖身，即使上手了，也不要忘記重複地練習唷！

1 Down Stroke　往下走筆 ·····

第一筆稍微往右滑動，使筆劃端點呈現四角形。線條的粗細要保持一致，以穩定的筆壓由上往下畫。

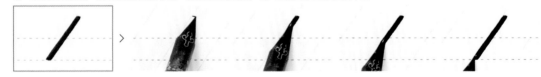

2 Up Stroke　往上走筆 ·····

不必太用力，輕鬆地由下往上畫出線條。感覺就像筆尖前端在紙上滑動一般。

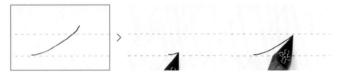

3 Release & Press Stroke　上轉角，筆壓先輕後重 ∙∙

往上走筆時繪出細線，往下走筆時繪出粗線，細線與粗線要平行。轉折處呈圓弧形，不要畫出銳角。

4 Press & Release Stroke　下轉角，筆壓先重後輕 ∙∙∙

與3相同，細線與粗線要平行，轉折處呈圓弧形，不要畫出銳角。

5 Press & Release Combination　上轉角與下轉角連接 ∙∙∙

往上走的筆劃與往下走的筆劃接連著書寫，上下筆劃的轉換處要流暢且平均地作出間隔。

6 Oval-Shape　橢圓形 ∙∙

畫出像杏仁果的橢圓形。一開始先輕筆畫線，再慢慢用力畫出往下走的筆劃。

7 Compound Curve　複合曲線 ∙∙

一開始輕筆畫線，接著用力畫出直線筆劃。起筆和收筆都稍微畫出些許弧度。

8 Horizontal 8 Stroke　水平8字筆法 ∙∙∙

以水平的方式描繪出數個8字。下方的8順著第一個8的筆劃逐一描繪，每一筆劃之間的間隔相等。

9 Spiral Stroke　螺旋筆法 ∙∙

第一筆往上走，開始往下走筆時，力道加重。一圈一圈的橢圓逐漸縮小。

PRACTICE ALPHABET

字母書寫練習

Classic Style
古典體

以圓體、銅板體為基礎，約於十六世紀時流傳於英國。最顯著的特色是筆劃中帶有圓弧線條，可營造出優雅的氣質。

Lowercase -小寫字母-

a — 平行

b — 暫時停筆後，用力，加上圓點

c — 像畫橢圓一般

d — 畫橢圓

e — 放鬆，由上往下

f — 放鬆，由上往下 / 用力，加上圓點

g — 畫橢圓 / 等距

h — 放鬆，由上往下 / 平行

i — 最後一筆，用力

j — 最後一筆，用力 / 等距

k — 放鬆，由上往下

l — 放鬆，由上往下

m — 間隔等距 / 間隔等距

n — 間隔等距

o — 暫時停筆，用力，加上圓點

p — 留出空間

q — 中間偏下的位置

r — 用力

s — 用力，加上圓點

t — 留出空間

u — 間隔等距

v — 用力

w — 間隔等距

x — 放鬆，由不往上

y — 等距

z — 等距

英文書法有各式各樣的字型，
本書介紹我平常使用的古典體及現代體。

P.24至P.35所使用的格線紙可至下列網址下載
www.veronicahalim.com/resources

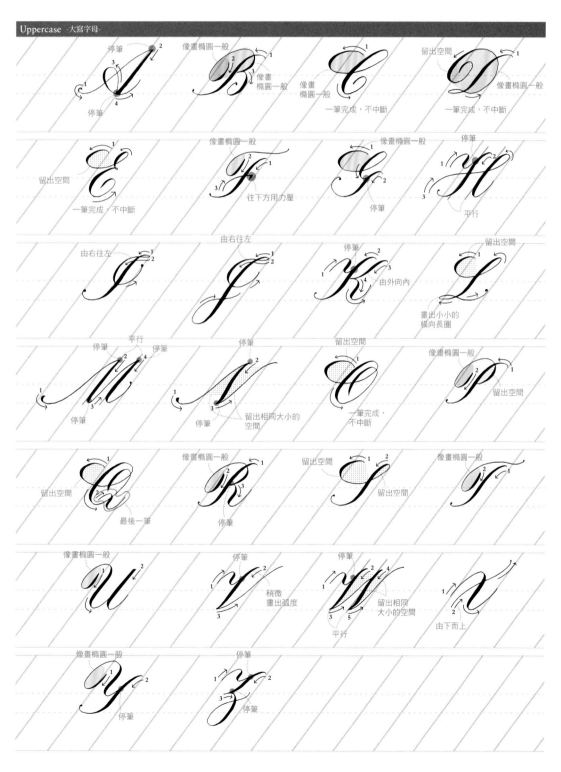

Modern Style
現代體

書寫較為自由，不同的書寫者會有不同的手寫風格，各顯特色。
帶有現代風格的字體在婚禮等場合相當受歡迎。

Lowercase *-小寫字母-*

可停筆，也可不
停筆接連著完成

留出空間

留出空間

暫時停筆後，用力，
加上圓點

像畫橢圓一般

延伸至參考線的
下方

一筆完成，不中斷

留出空間

可留小缺口，
也可不留

暫時停筆
再畫2

延伸至參考線
的下方

一筆完成，不中斷

最後用力
畫出小點

最後用力
畫出小點

留出空間

留出空間

留出空間

一筆完成，不中斷

延伸至參考線
的下方

延伸至參考線
的下方

延伸至參考線
的下方

一筆完成，不中斷

一筆完成，
不中斷

留出空間

用力

畫圈

稍微畫出弧度

2

1

放鬆

用力

一筆完成，不中斷

停筆

可一筆完成，
也可停筆後再畫

由下而上

延伸至參考線
的下方

延伸至參考線
的下方

留出空間

留出空間

Uppercase -大寫字母-

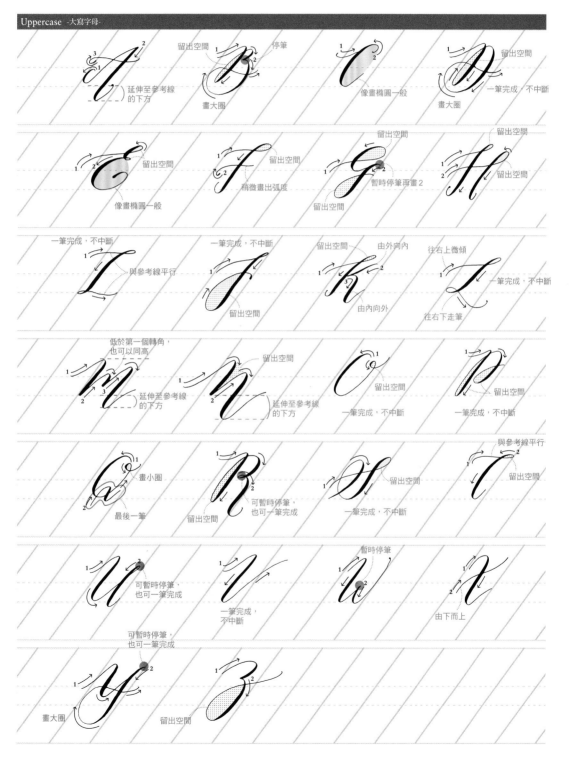

延伸至參考線的下方
留出空間
停筆
畫大圈
像畫橢圓一般
一筆完成，不中斷
畫大圈
留出空間

像畫橢圓一般
留出空間
稍微畫出弧度
留出空間
暫時停筆再畫2
留出空間
留出空間
留出空間

一筆完成，不中斷
與參考線平行
一筆完成，不中斷
留出空間
由外向內
由內向外
往右上微傾
一筆完成，不中斷
往右下走筆
留出空間

低於第一個轉角，也可以同高
延伸至參考線的下方
留出空間
延伸至參考線的下方
一筆完成，不中斷
留出空間
一筆完成，不中斷

畫小圈
可暫時停筆，也可一筆完成
與參考線平行
留出空間
一筆完成，不中斷
留出空間
最後一筆
留出空間

可暫時停筆，也可一筆完成
暫時停筆
一筆完成，不中斷
由下而上

可暫時停筆，也可一筆完成
畫大圈
留出空間

Flourish
拉花裝飾

一圈圈的拉花裝飾，主要使用在大寫字母。
線條的拉花裝飾有許多種變化，本書介紹其中的一種形式。

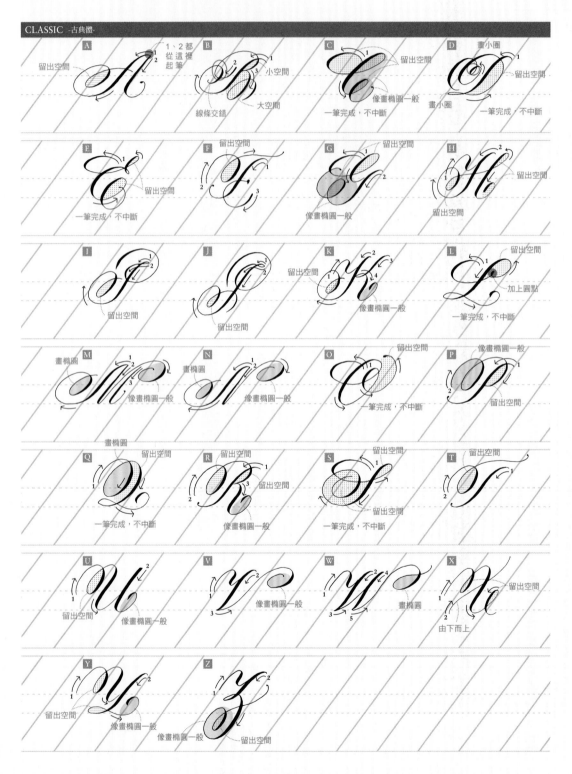

CLASSIC ·古典體·

MODERN ·現代體·

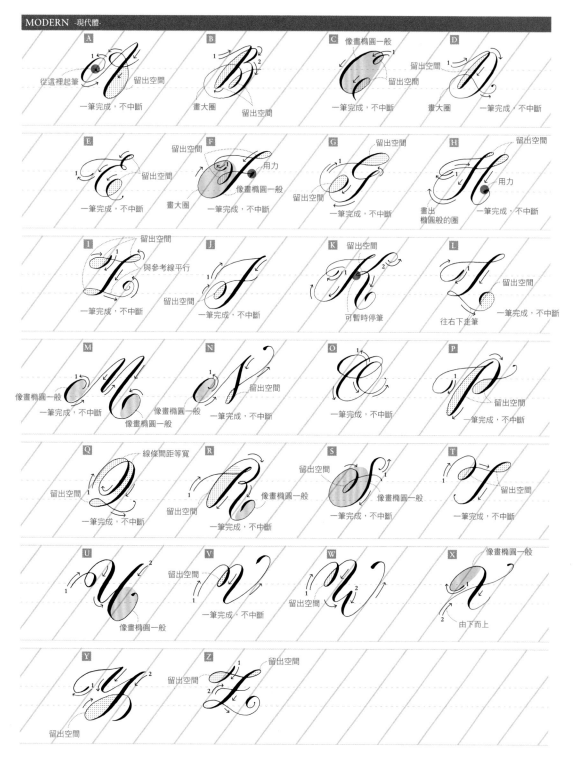

A 從這裡起筆　留出空間　一筆完成，不中斷

B 畫大圈　留出空間

C 像畫橢圓一般　留出空間　一筆完成，不中斷

D 畫大圈　一筆完成，不中斷

E 留出空間　一筆完成，不中斷

F 留出空間　用力　像畫橢圓一般　畫大圈　一筆完成，不中斷

G 留出空間　留出空間　一筆完成，不中斷

H 留出空間　用力　畫出橢圓般的圈　一筆完成，不中斷

I 留出空間　一筆完成，不中斷

J 與參考線平行　留出空間　一筆完成，不中斷

K 留出空間　可暫時停筆

L 往右下走筆　留出空間　一筆完成，不中斷

M 像畫橢圓一般　一筆完成，不中斷　像畫橢圓一般

N 留出空間　像畫橢圓一般　一筆完成，不中斷

O 一筆完成，不中斷

P 留出空間　一筆完成，不中斷

Q 線條間距等寬　留出空間　一筆完成，不中斷

R 留出空間　像畫橢圓一般　一筆完成，不中斷

S 留出空間　像畫橢圓一般　一筆完成，不中斷

T 留出空間　一筆完成，不中斷

U 像畫橢圓一般

V 留出空間　一筆完成，不中斷

W 留出空間

X 像畫橢圓一般　由下而上

Y 留出空間　留出空間

Z 留出空間

29

Number
数字

寄信時寫地址，或婚禮的桌牌等，數字的使用場合也很多，
除了練習字母之外，也一起來練習數字吧！

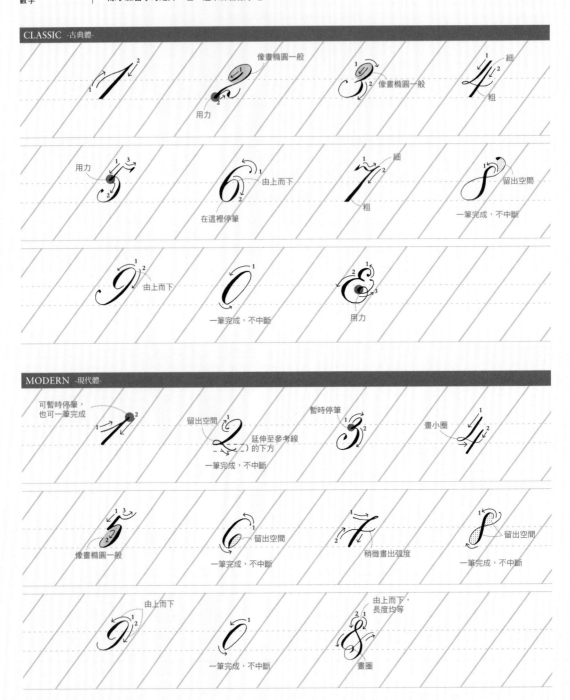

CLASSIC -古典體-

像畫橢圓一般

像畫橢圓一般

細

粗

用力

用力

由上而下

在這裡停筆

細

粗

留出空間

一筆完成，不中斷

由上而下

一筆完成，不中斷

用力

MODERN -現代體-

可暫時停筆，
也可一筆完成

留出空間

暫時停筆

畫小圈

延伸至參考線
的下方

一筆完成，不中斷

像畫橢圓一般

留出空間

稍微畫出弧度

留出空間

一筆完成，不中斷

由上而下

由上而下，
長度均等

一筆完成，不中斷

畫圈

PRACTICE WORDS
單字練習

書寫單字時，字母之間要以線條連接，必須注意線條的粗細、線條的傾斜度，以及字母與字母之間的距離。

Letter Connections
字母的連接方法

字母與字母之間藉由本身的筆劃連接著彼此。
寫完一個字母後先停筆，不必急著寫下一個字母。

留出空間 · 像畫橢圓一般

an bi eg rs st

從a的最後一筆開始連接

避免畫出銳角，線條要呈弧形

t的第一筆連著s

Letter Spacing
字距

字距與字母本身的線條空間幾乎相同。我會將字母之間的橢圓寬度作為基準，書寫每個字母之前都會停筆，一邊確認間距，一邊書寫。

避免畫出銳角，線條要呈弧形 · 畫橢圓 · 畫橢圓

minimum from dear

以這裡的距離作為基準，字母間保持相同間隔

以這個橢圓寬度作為基準，字母間保持相同間隔

以這個橢圓寬度作為基準，字母間保持相同間隔

Uppercase and Lowercase
大寫與小寫的連接方法

A、J、M等以「下轉角」結尾的字母，會以筆劃線條連接至下一個字母的筆劃；如果像是F、S、N、D等字母，則可空出些許間隔，再書寫下個字母。

January February March

J的筆劃與a連接

可稍微空出間隔，不一定要連接在一起

M的筆劃與a連接

April May June

A與p的第一筆相連

M的筆劃與a連接

J的筆劃與u連接

J的筆劃與u連接

July August September

A與u的第一筆相連

可稍微空出間隔，不一定要連接在一起

October November December

可稍微空出間隔，不一定要連接在一起

可稍微空出間隔，不一定要連接在一起

可稍微空出間隔，不一定要連接在一起

USEFUL WORDS AND PHRASES

常用的單字及句子

C···CLASSIC CF···CLASSIC Flourish M···MODERN MF···MODERN Flourish

Thank You 謝謝

C

像畫橢圓一般

像畫橢圓一般

橢圓大小一致

Thank You

CF

畫橢圓

線條可交疊

畫大圓弧

留出空間

畫橢圓

Thank You

M

線條拉長

長線條呈現流動感

有律動感

線條可交疊

Thank You

MF

線條可交疊

Thank You

Best Wishes 祝福

C

像畫橢圓一般

Best Wishes

CF

像畫橢圓一般

畫大圓弧

線條可交疊

Best Wishes

M

水平拉長，與W的筆劃交疊

長線條呈現流動感

Best Wishes

MF

線條交疊

Best Wishes

不論是紀念日或季節性活動、婚禮等，都有相應的習慣用語。
每一短句皆示範四種字體，選擇喜歡的風格來練習看看吧！

Happy Birthday　生日快樂

C　留出空間　　　　　　　　　　　　　橢圓大小一致

Happy Birthday

留出空間

CF　像畫橢圓一般　　　線條可交疊

Happy Birthday　　　畫大圓弧

留出空間

M　　　　　　　　　　　　　　長線條呈現流動感

Happy Birthday

有律動感　　　　　　　有律動感

MF　　　　　　　長線條呈現流動感　　　畫大圓弧

Happy Birthday

有律動感

Congratulations　恭喜

C　像畫橢圓一般　　　畫出弧形　　　　　畫出弧形

Congratulations

留出空間

橢圓大小一致

CF

Congratulations　　　畫大圓弧

橢圓大小一致

M　　　　　　　　　　　長線條呈現流動感，
增加生動性

Congratulations

線條可交疊　　　　　有律動感

MF

Congratulations

線條可交疊　　　　　有律動感

33

Merry Christmas 聖誕快樂

Noel 聖誕節

Halloween 萬聖節

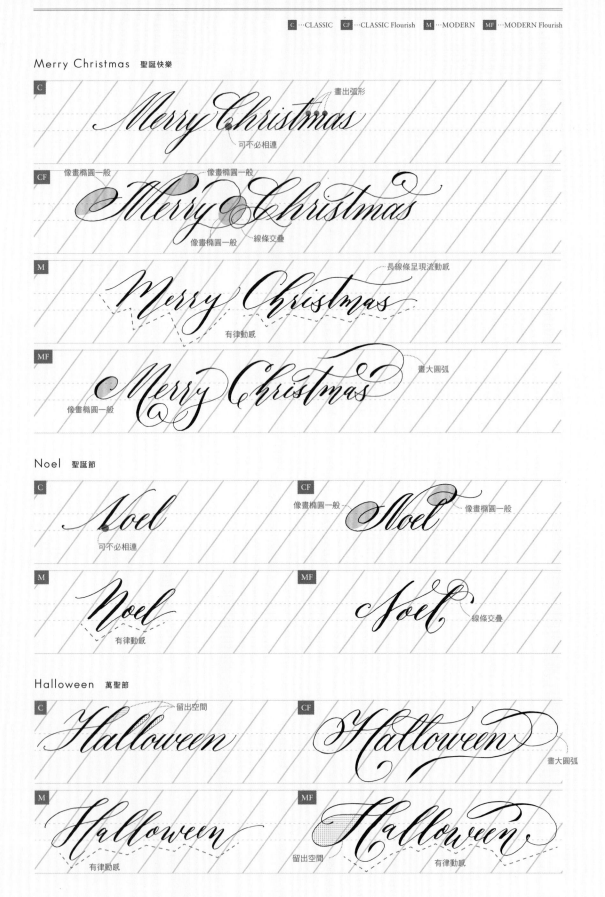

The Wedding　婚禮

C

像畫橢圓一般　　　The Wedding　　橢圓大小一致
　　　　　可不必相連　　可不必相連

CF　　　畫橢圓
The Wedding
留出空間　　　　　　畫大圓弧

M
The Wedding
　有律動感　　　　　線條可交疊

MF　　　像畫橢圓一般　　像畫橢圓一般
The Wedding
　　　　　　　　線條可交疊

Menu　菜單

C
Menu　畫出弧形

CF
像畫橢圓一般　Menu　畫大圓弧
　　　　　畫出弧形

M
Menu
　有律動感

MF
像畫橢圓一般　Menu　畫大圓弧
　　　　　有律動感

Welcome Home　歡迎回家

C
Welcome Home
畫出弧形　　　畫出弧形
　　　　留出空間

CF
像畫橢圓一般
Welcome Home　像畫橢圓一般

M
Welcome Home
線條拉長　　　線條拉長
有律動感　　有律動感

MF
像畫橢圓一般　線條可交疊
Welcome Home
　　有律動感

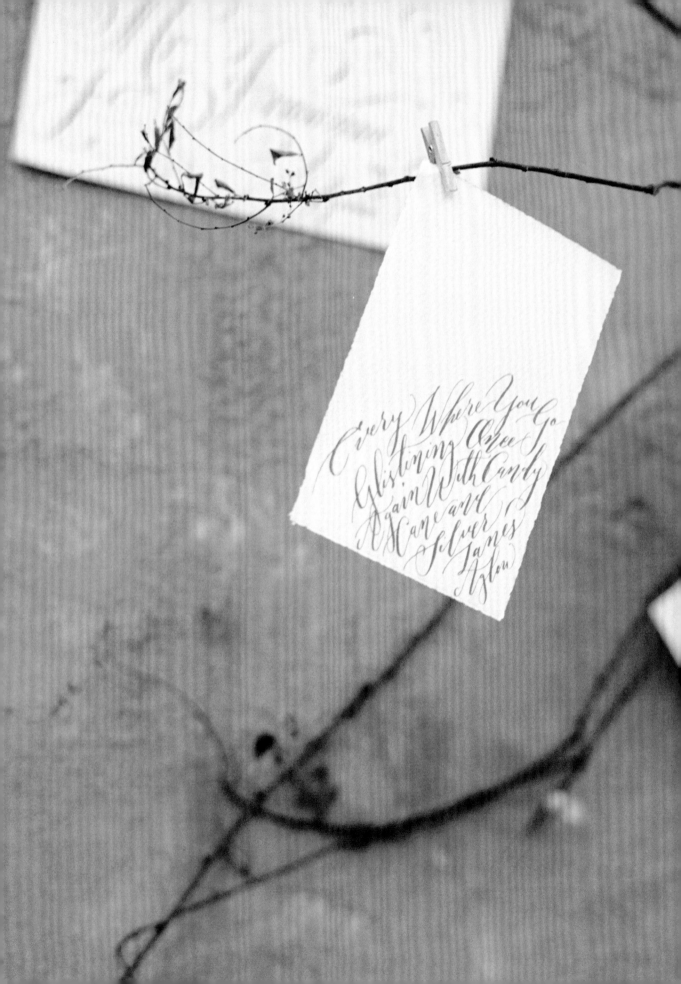

Card Ideas And Paper Arnaments

讓紙張為你傳遞心意

許多人在家人及朋友的生日時，都會贈送書寫著英文藝術字的卡片。每張手工卡片都是花了時間及精神製作，別具意義。不只是卡片，有時候我也很喜歡使用碎紙片來發揮巧思，這種手作我稱之為「小紙企劃」。不可思議的是，原本沒有什麼功用的碎紙片，以英文書法裝飾之後，便開始煥發光采。對於「小紙企劃」，我的創作魂一旦發作，就欲罷不能。「要作些什麼呢？」第一步要先確認使用的場合，要作成卡片呢？還是禮物盒的標籤卡呢？決定了用途之後，就可以大略掌握紙張該有的尺寸，接著即可考慮墨水的顏色及紙張種類。依照不同的主題，逐一思考每個環節，慢慢地，就能設計出作品的全貌。依這樣的思緒執行著「小紙企劃」，我總是開心到停不下來。每個製作流程都會令我感到興奮，完成時的喜悅更是不可言喻。

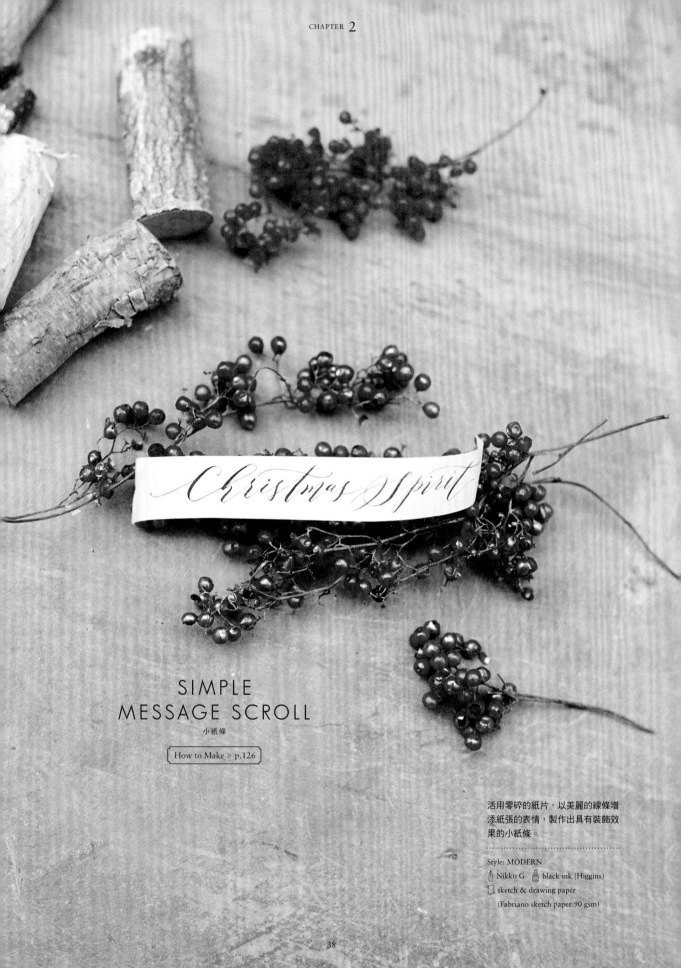

Christmas Spirit

SIMPLE
MESSAGE SCROLL
小紙條

How to Make >> p.126

活用零碎的紙片，以美麗的線條增
添紙張的表情，製作出具有裝飾效
果的小紙條。

Style: MODERN
Nikko G black ink (Higgins)
sketch & drawing paper
(Fabriano sketch paper 90 gsm)

CHRISTMAS CARD

聖誕小卡

How to Make » p.128

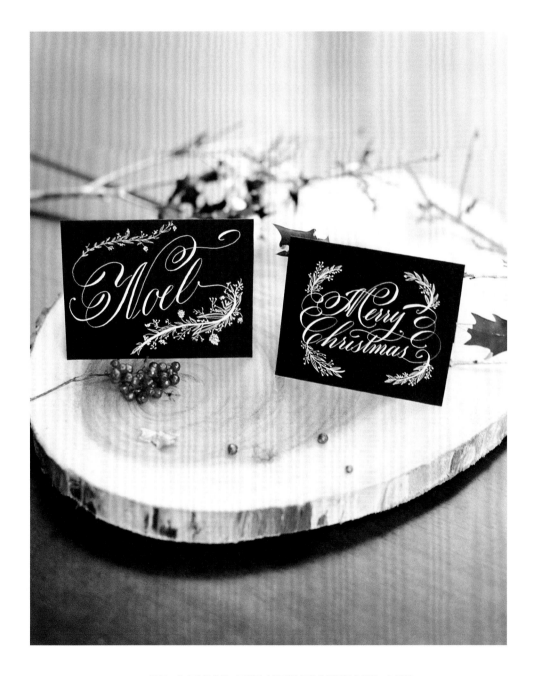

這是一款桌上型立牌，可營造出聖誕節氣息的簡單居家裝飾。如果裝上細線懸吊起來，就能成為時尚感十足的壁飾。

...

Style: CLASSIC　Nikko G　white ink (Dr. Ph. Martin's bleedproof white)
sketch & drawing paper (Daler Rowney canford black paper)

我很喜歡寫卡片及收集卡片，對於明信片這種
手寫小物，一直愛不釋手。我寫字時，總是希
望眼下的這張卡能夠成為某人珍惜的寶貝。

Style: CLASSIC, MODERN Hunt 101

white ink (Dr. Ph. Martin's bleedproof white)

Italian fine paper
 (Fedrigoni freelife vellum 270 gsm)

POST CARD
明信片

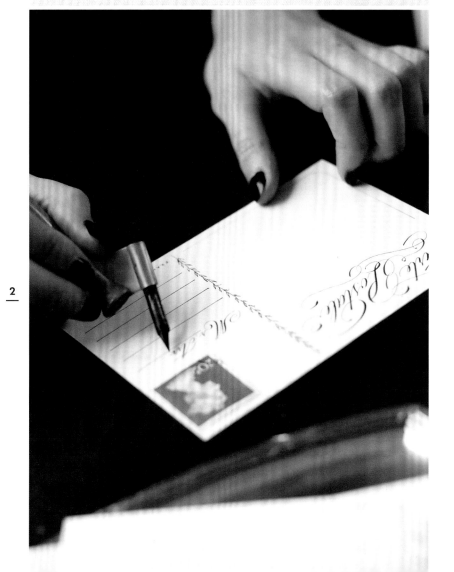

1 除了卡片之外，我也喜歡郵票。
 特別的圖案會令人想收藏。
2 懷著愛，用心地書寫。一邊想著
 對方，一邊思考著想傳遞的內容
 ——這是人生中美好的片刻。

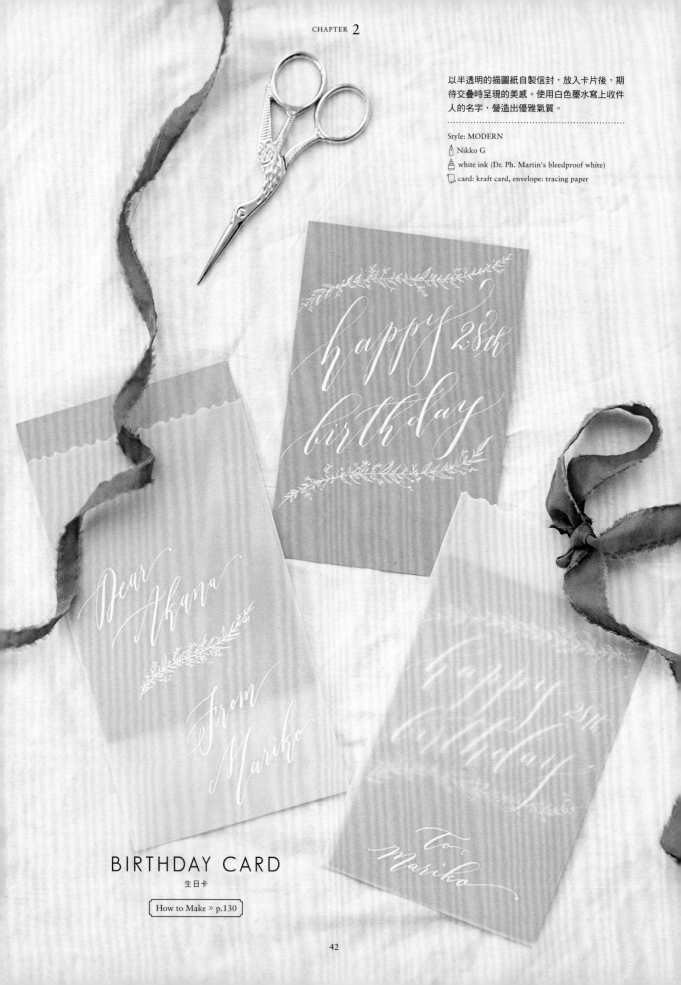

以半透明的描圖紙自製信封，放入卡片後，期待交疊時呈現的美感。使用白色墨水寫上收件人的名字，營造出優雅氣質。

Style: MODERN

Nikko G

white ink (Dr. Ph. Martin's bleedproof white)

card: kraft card, envelope: tracing paper

happy 28th birthday

Dear Akana From Mariko

happy 28th birthday To: Mariko

BIRTHDAY CARD
生日卡

How to Make » p.130

THANK YOU CARD
感謝卡

How to Make » p.132

製作信封的內襯,很有趣!透過水彩進行暈
染,創作的可能性無限大。卡片的文字內容可
使用同色系的漸層色。

Style: CLASSIC

Hunt 101 watercolor / gouache

card & envelope: Italian fine paper (Medioevalis
fine Italian paper with deckle edge),
envelope liner: sketch & drawing paper (Fabriano
sketch paper 90 gsm)

SMALL TAG

小標籤卡

自己手寫的英文書法被轉印在紙上
時，內心有點感動！凸版印刷時建
議選用棉紙，能夠清楚地呈現凹凸
線條。

..

Style: CLASSIC

Hunt 101 (before digitized)

black ink (Higgins, before digitized)

cotton paper 400 gsm, letterpress print

SIMPLE
MINI CARD

迷你卡

使用邊框印章裝飾卡片邊緣，最後
再加上大寫字母。刻意呈現斑駁掉
色的視覺效果，創作出仿舊質感。

..

Style: CLASSIC Hunt 101

black ink (Higgins)

Italian fine paper (Fedrigoni
 freelife vellum 270 gsm)

SMALL QUOTE CARD
文句卡

How to Make » p.134

這是一段英文詩，主題是對星星的愛。以藍灰
色的顏料畫出夜空，使用金色墨水書寫文字，
如同星光閃耀。將內心對於文字的想像具體表
現在卡片上吧！

Style: MODERN

Hunt 101

watercolor, gold ink
(Dr. Ph. Martin's Iridescent/ Spectralite)

Italian fine paper (Medioevalis fine Italian paper
with deckle edge)

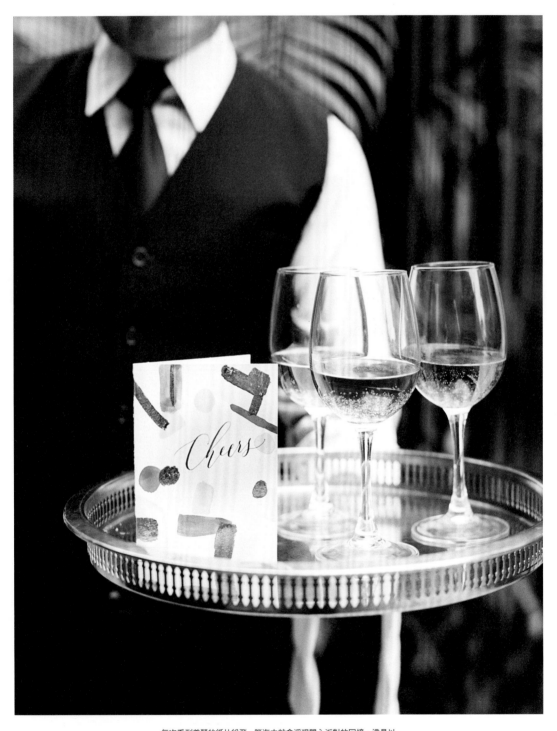

每次看到美麗的紙片紛飛，腦海中就會浮現開心派對的回憶。這是以
紙片紛飛為概念所創作的卡片，很適合在祝賀的場合使用。

使用粉色系的透明水彩或不透明水彩，加上金箔，增添華麗氣氛，創作出獨一無二的卡片。

Style: MODERN

Hunt 101　black ink (Higgins), watercolor, gold foil

watercolor paper (Canson aquarelle watercolor paper with smooth surface 300 gsm)

CONGRATULATION CARD

賀卡

How to Make » p.136

VINTAGE LABEL CARD
復古標籤卡

我喜歡收集香水瓶及食品包裝上那些復古的標籤卡，創作時會參考那些時代獨特的設計及配色，以水彩進行表現。

Style: CLASSIC

Hunt 101 · black ink (Higgins), watercolor
watercolor paper (Canson aquarelle watercolor paper with smooth surface 300 gsm)

VINTAGE PERFUME CARD

復古香水卡

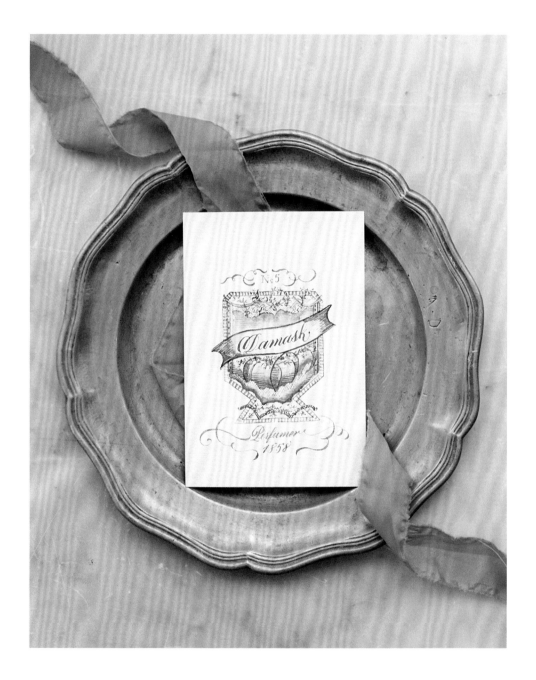

法國香氛品牌Buly 1803的香水瓶深深吸引著我。藉由水彩及英文書法的搭配組合，在小卡上飄散著古老時代的芳香氣息。

. .

Style: CLASSIC 　Hunt 101 　watercolor
watercolor paper (Canson aquarelle watercolor paper
　with smooth surface 300 gsm)

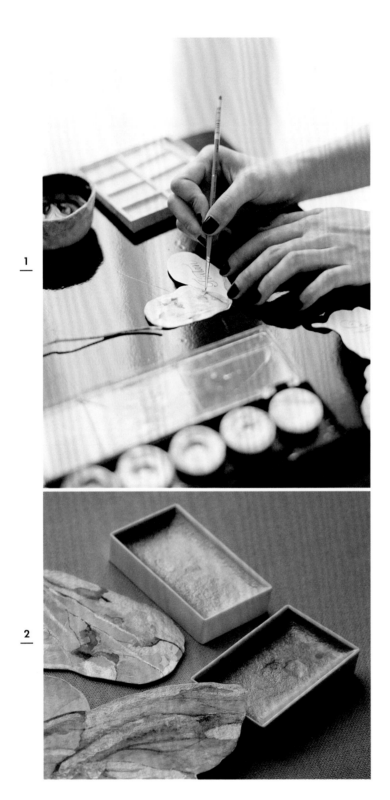

1
2

1 翅膀使用粉色系水彩繪製，畫出
　輕柔飛舞的感覺。選擇搭配古典
　體的文字。
2 翅膀閃動著光澤，我使用Finetec
　及GANSAI TAMBI的金屬色水彩
　粉餅來呈現質感。

BUTTERFLY CARD
蝴蝶卡

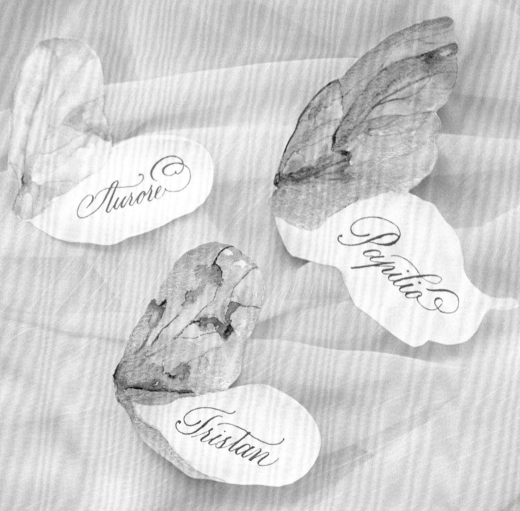

在美麗的蝴蝶翅膀上，寫下客人的名字。可作
為座位牌，也可用來裝飾禮物，適用於各種不
同的場合。

Style: CLASSIC

Hunt 101

metallic color palette (Kuretake pastel pearl
metallic paint), gray gouache

watercolor paper (Canson aquarelle
watercolor paper with smooth surface 300 gsm)

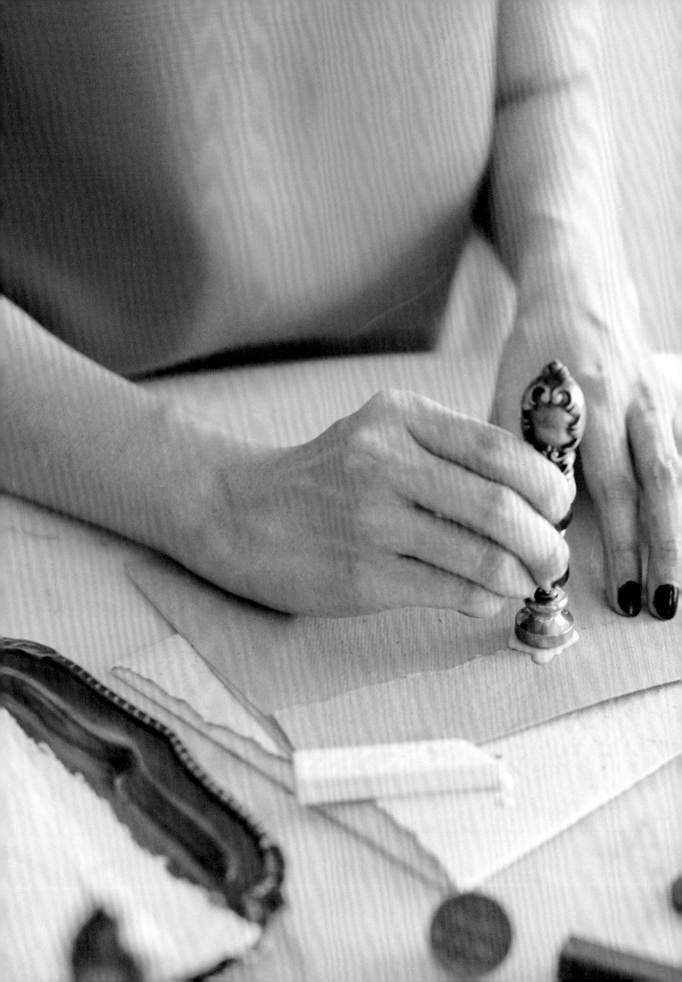

Monograms And Stationeries

花押字設計

「花押字」通常是由兩個字母或一個字母加上裝飾組合而成，像Logo一樣，代表身分，並訴說著故事。通常是取姓名的第一個字母來設計花押字，婚禮中常常以新娘、新郎的名字首字進行設計。花押字的應用相當多元，包括生活雜貨、文具、銀器、陶器、亞麻刺繡等等。我至今製作了各式各樣的花押字，例如婚禮邀請卡上代表著新郎新娘的Logo，以及放上家族名第一個字母的個性化文具等。花押字的風格及設計有很多種組合，每一個花押字都是獨一無二的創作，每次完成了特別的設計時，我都會特別開心。在設計時，我偶爾會取法古代的花押字，仔細觀察貴族的徽章，學習整體的協調感及美感，觀察具有意義的搭配元素。在設計概念成形之前，我會重複畫好幾次的草稿，而這也是樂趣所在。

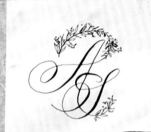

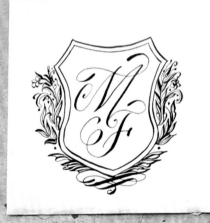

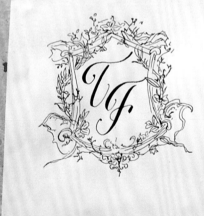

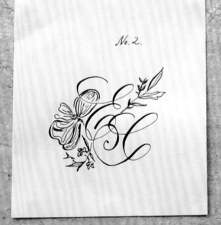

受客戶委託而製作的花押字圖稿。花押字的
應用十分廣泛，包括婚禮的Logo、個性化文
具、刺繡手帕等等。
..
Style; CLASSIC, MODERN
Hunt 101, Nikko G, Leonardt Principal EF
black ink (Higgins)
smooth copy paper (Tomoe River paper)

ASSORTMENT OF
MONOGRAM SKETCHES

各種花押字設計

How to Make » p.138

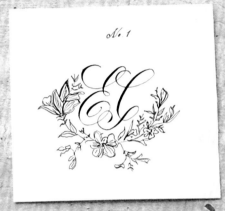

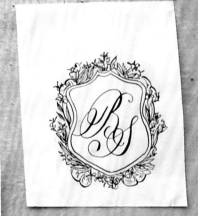

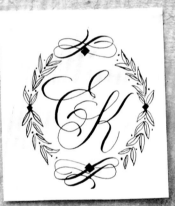

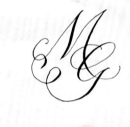

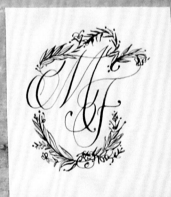

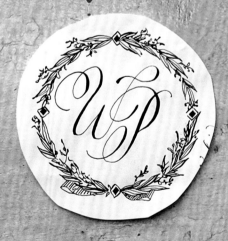

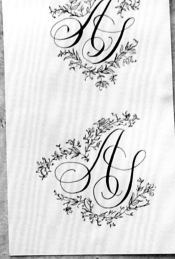

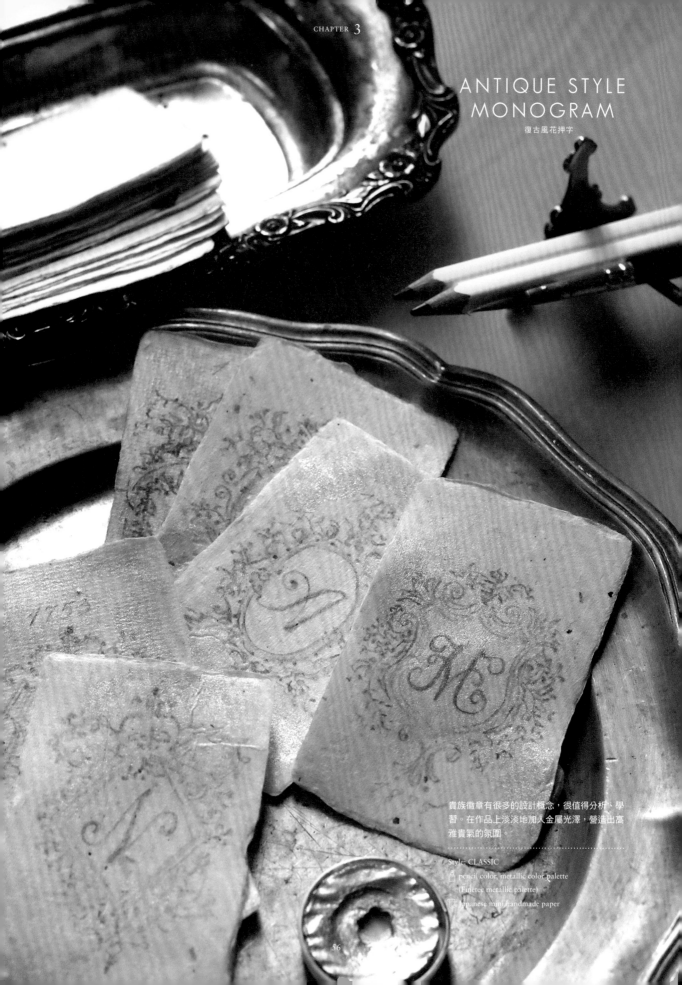

ANTIQUE STYLE
MONOGRAM
復古風花押字

貴族徽章有很多的設計概念，很值得分析、學習。在作品上淡淡地加入金屬光澤，營造出高雅貴氣的氛圍。

Style: CLASSIC

pencil color, metallic color palette
(Finetec metallic palette)

Japanese mini handmade paper

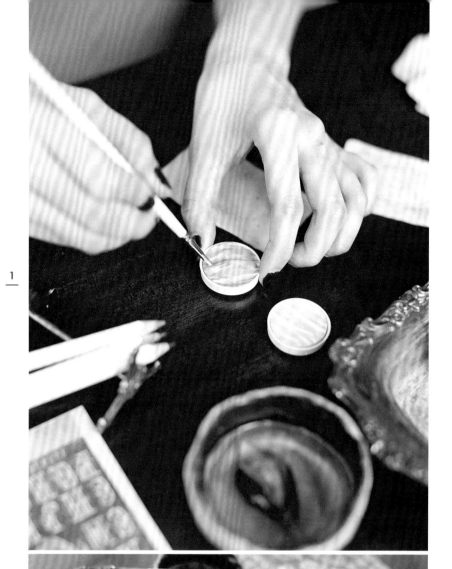

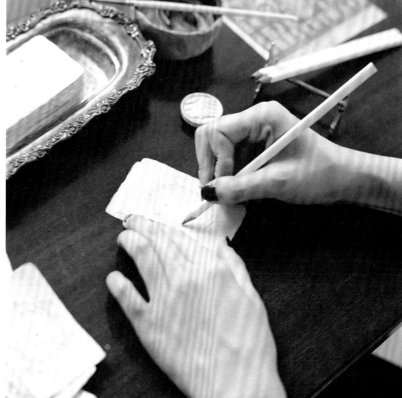

1 金屬色的水彩粉餅加一些水，
　調至適當的硬度，可繪製文字
　與插畫。
2 想要呈現出未完成品的觸感，於
　是選擇色鉛筆畫出纖細的線條。

BOTANICAL ILLUSTRATION
MONOGRAM

植物插畫花押字

How to Make » p.140

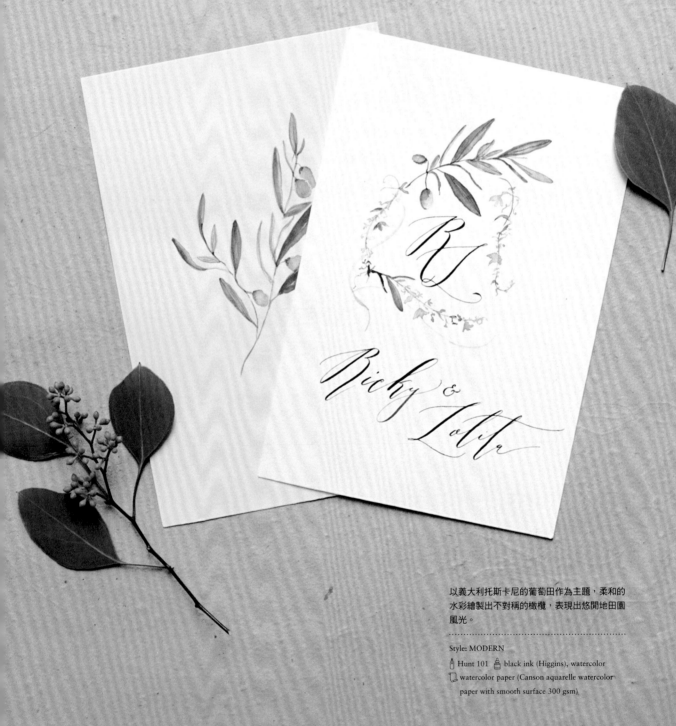

以義大利托斯卡尼的葡萄田作為主題，柔和的
水彩繪製出不對稱的橄欖，表現出悠閒地田園
風光。

Style: MODERN

Hunt 101　black ink (Higgins), watercolor
watercolor paper (Canson aquarelle watercolor
paper with smooth surface 300 gsm)

EMBOSSING POWDER MONOGRAM

凸粉花押字

How to Make » p.142

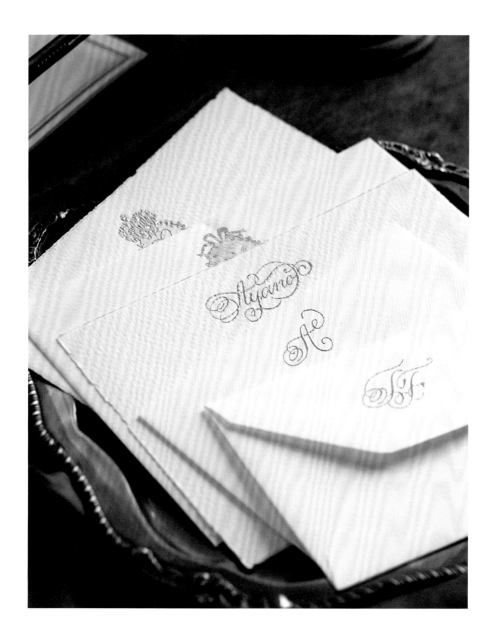

使用凸粉強化單字或姓名的第一個字母，製作出獨一無二的個性化紙
製品，相當具有獨特性。

Style: CLASSIC

Hunt 101 gold embossing powder, glycerin, gum arabic

Italian fine paper (Medioevalis Fabriano envelope)

VICTORIAN
SQUARE MONOGRAM

維多利亞方塊花押字

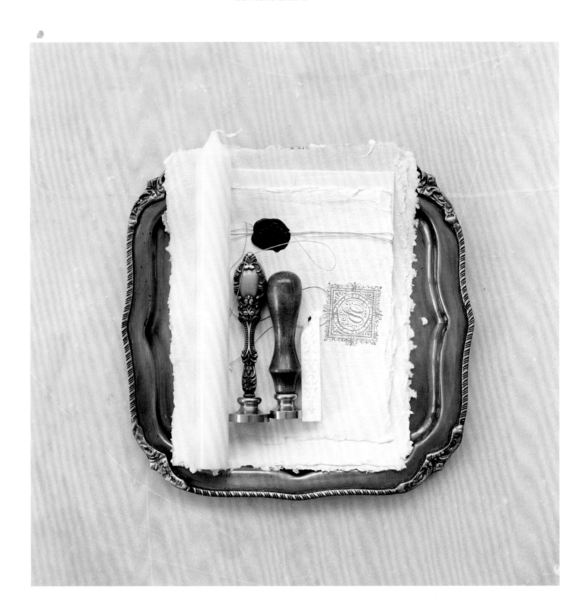

模仿維多利亞時代的信紙設計。選用手感十足的手工紙，以金色墨水
繪製出文字及裝飾紋路。

. .

Style: CLASSIC Hunt 101

gold ink (Dr. Ph. Martin's Iridescent copperplate gold / Spectralite)

handmade paper (Khadi handmade paper with deckle edge)

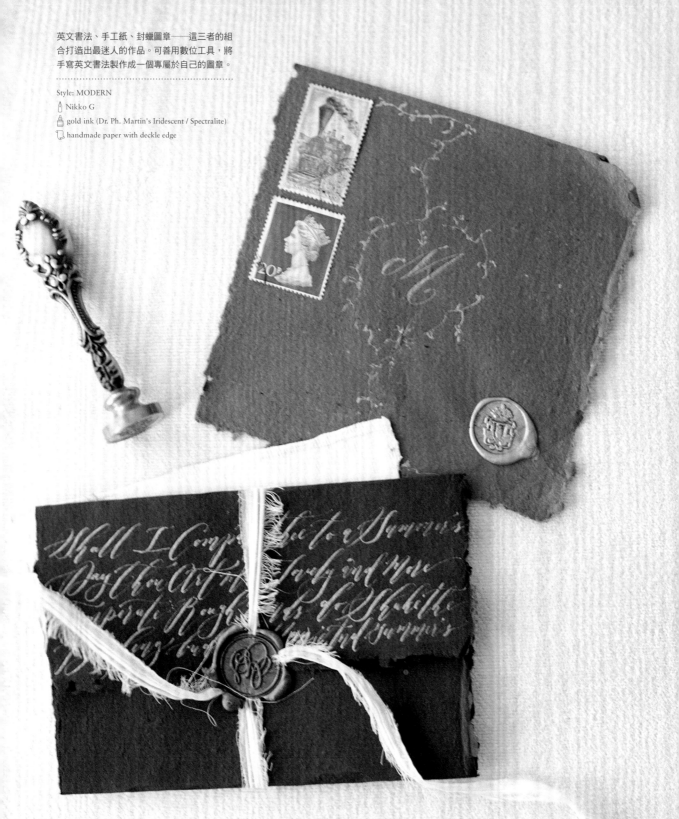

英文書法、手工紙、封蠟圖章——這三者的組合打造出最迷人的作品。可善用數位工具,將手寫英文書法製作成一個專屬於自己的圖章。

Style: MODERN

Nikko G

gold ink (Dr. Ph. Martin's Iridescent / Spectralite)

handmade paper with deckle edge

HANDMADE VINTAGE LETTER
手作復古信箋

EMBOSSING
STAMP

鋼印

與封蠟相同，手寫字也可製成鋼印。
不使用墨水，而是以凹凸的線條來表現文字，別有一番韻味。

..

Style: CLASSIC Italian fine paper (Fabriano sticker sheets)

強力按壓鋼印機約10秒。建議使用較薄的柔
軟棉紙。

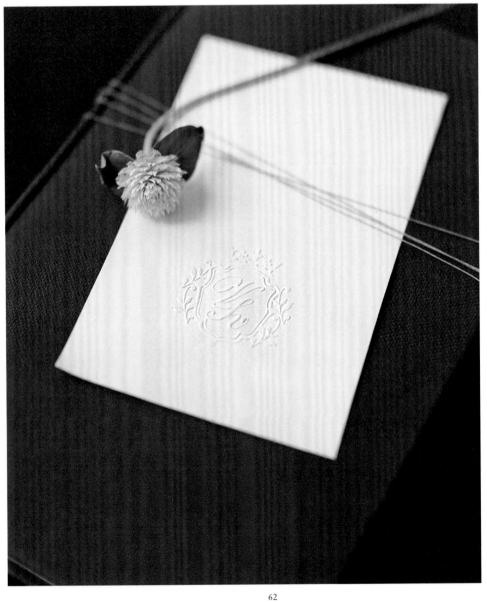

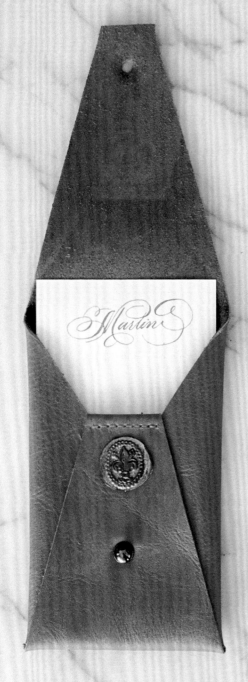

PERSONALIZED STATIONERY

個性化文具

在皮革製的卡片夾及名片夾上,以封蠟圖章壓印出花押字,讓人沉浸
在專屬於己的奢華氣氛中。

...

Style: CLASSIC Hunt 101

gold ink (Dr. Ph. Martin's Iridescent copperplate gold / Spectralite)

Italian fine paper (Fedrigoni old mill Italian paper)

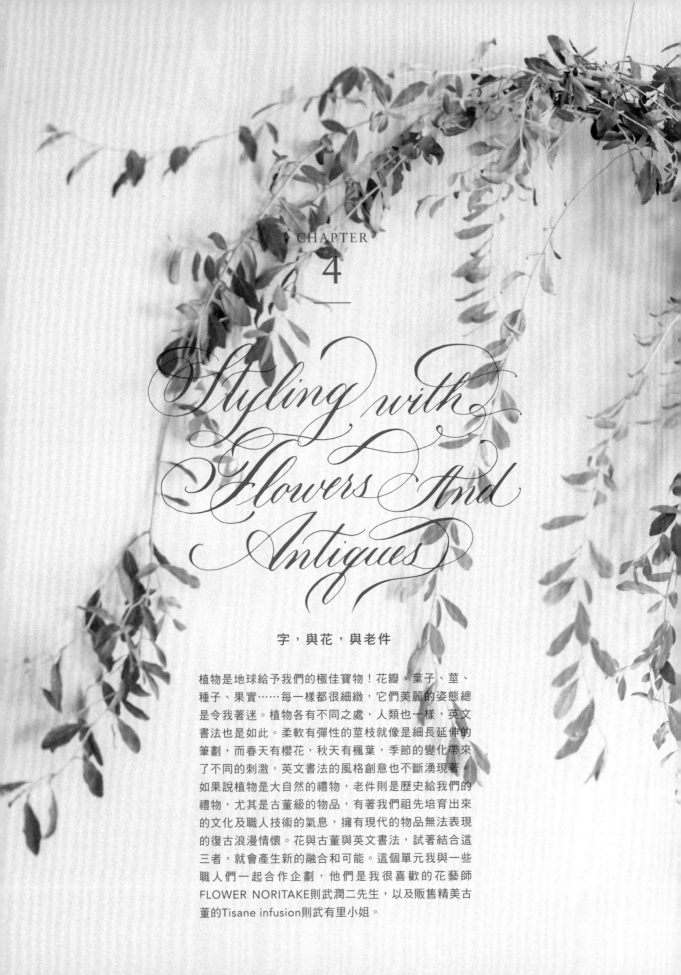

Styling with Flowers And Antiques

字，與花，與老件

植物是地球給予我們的極佳寶物！花瓣、葉子、莖、
種子、果實……每一樣都很細緻，它們美麗的姿態總
是令我著迷。植物各有不同之處，人類也一樣，英文
書法也是如此。柔軟有彈性的莖枝就像是細長延伸的
筆劃，而春天有櫻花，秋天有楓葉，季節的變化帶來
了不同的刺激，英文書法的風格創意也不斷湧現著。
如果說植物是大自然的禮物，老件則是歷史給我們的
禮物，尤其是古董級的物品，有著我們祖先培育出來
的文化及職人技術的氣息，擁有現代的物品無法表現
的復古浪漫情懷。花與古董與英文書法，試著結合這
三者，就會產生新的融合和可能。這個單元我與一些
職人們一起合作企劃，他們是我很喜歡的花藝師
FLOWER NORITAKE則武潤二先生，以及販售精美古
董的Tisane infusion則武有里小姐。

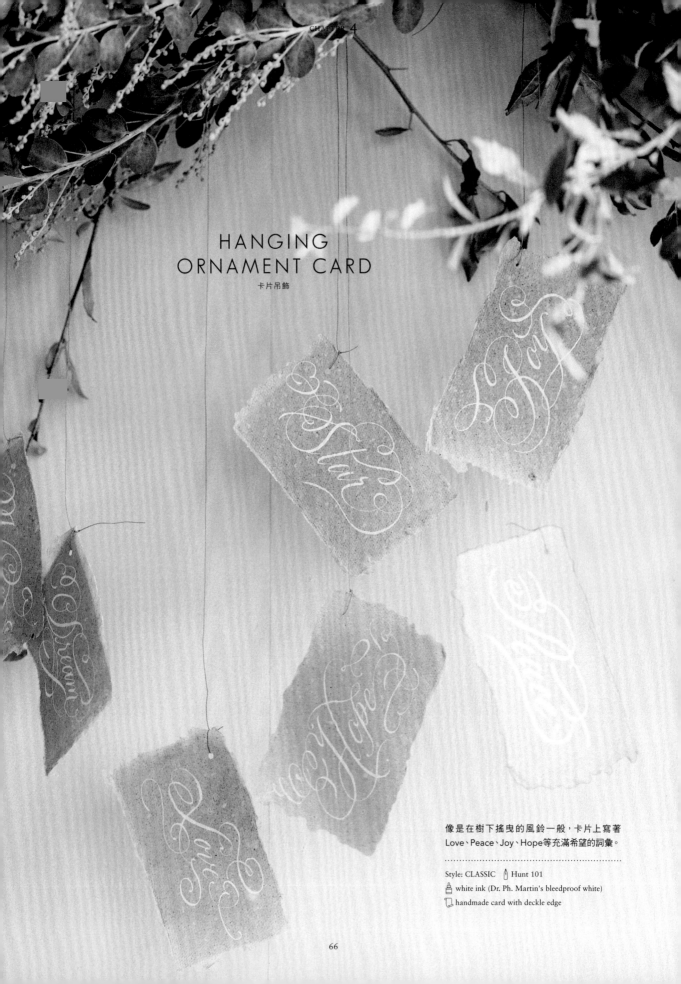

HANGING
ORNAMENT CARD

卡片吊飾

像是在樹下搖曳的風鈴一般，卡片上寫著
Love、Peace、Joy、Hope等充滿希望的詞彙。

Style: CLASSIC Hunt 101

white ink (Dr. Ph. Martin's bleedproof white)

handmade card with deckle edge

JAR NECKLACE TAG

玻璃罐裝飾卡

How to Make » p.144

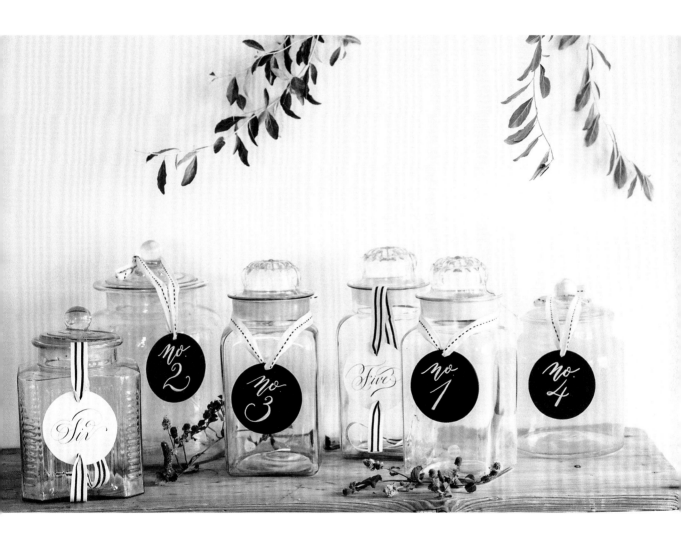

古董玻璃罐是Tisane infusion的商品，為了保持美麗玻璃的透明感，
裝飾卡使用黑白的簡約設計。

Style: CLASSIC (on paper), MODERN (on wooden tag)

Hunt 101　black ink (Higgins), white chalk marker (Uni-ball chalk marker)

Italian fine paper (Daler Rowney heavy weight drawing paper),
 black chalk board wood ornament

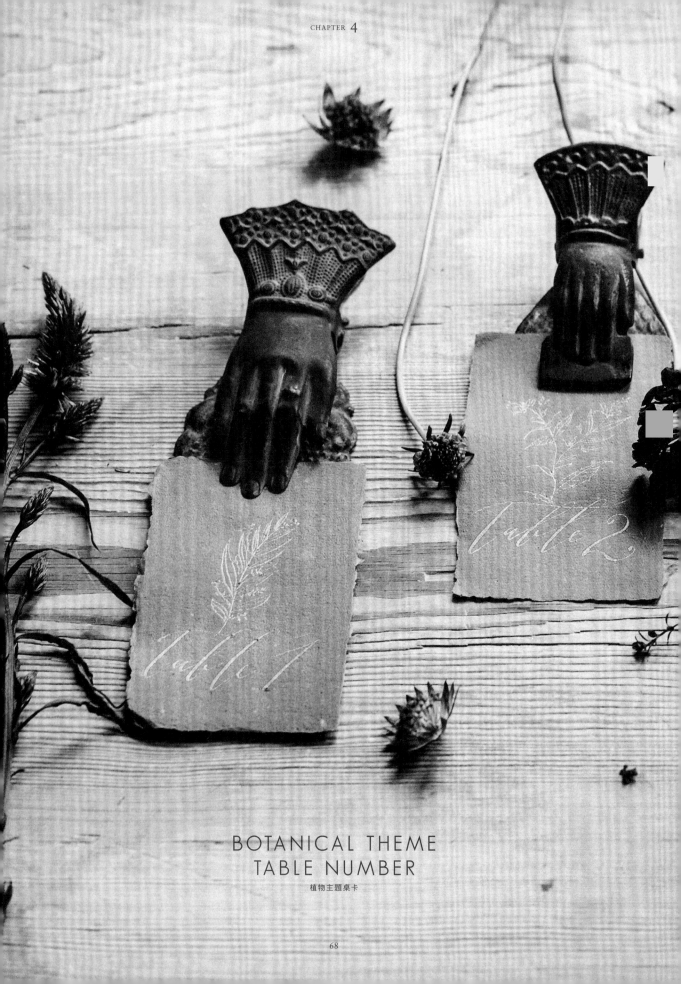

BOTANICAL THEME
TABLE NUMBER

植物主題桌卡

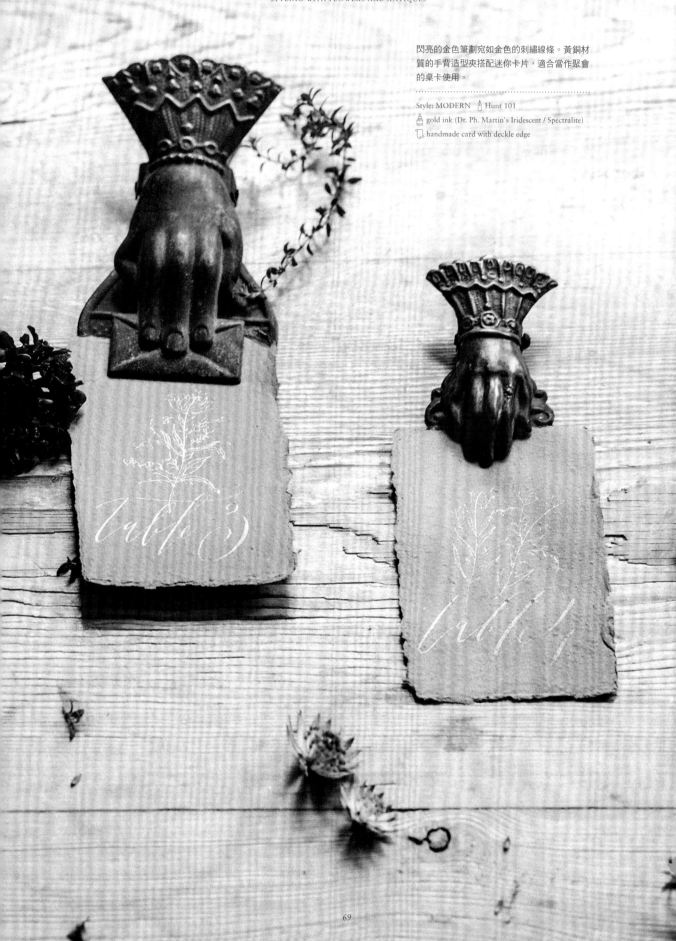

閃亮的金色筆劃宛如金色的刺繡線條。黃銅材
質的手背造型夾搭配迷你卡片，適合當作聚會
的桌卡使用。

Style: MODERN ☖ Hunt 101

🖋 gold ink (Dr. Ph. Martin's Iridescent / Spectralite)

🗒 handmade card with deckle edge

LEAVES ORNAMENT

葉片造型裝飾

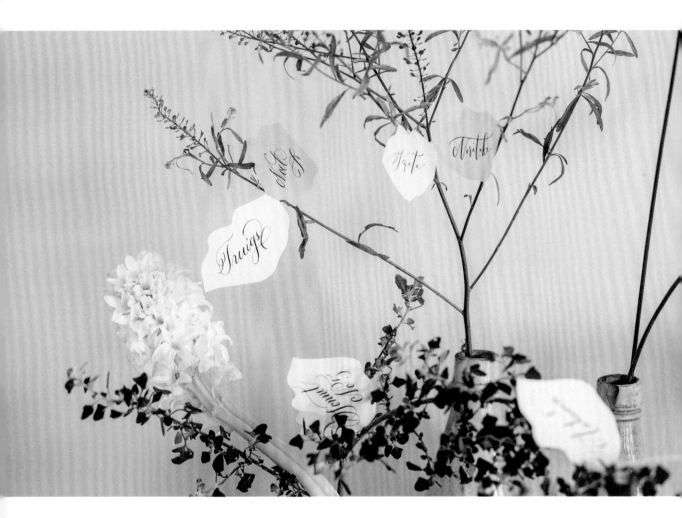

將素描紙裁剪成葉子形狀，裝飾在枝條上，好
像是一隻隻的蝴蝶駐足休息。每天寫下一張願
望卡進行裝飾，為生活添加樂趣。

..

Style: CLASSIC,MODERN ⟋ Hunt 101

⌂ black ink (Higgins)

▱ sketch & drawing paper
 (Fabriano sketch paper 90 gsm)

RIBBON DECORATION

緞帶裝飾（見右頁）

How to Make » p.145

在簡單的花瓶上加入英文書法的創意。使用金
色馬克筆就能輕鬆地在緞帶上書寫文字。

..

Style: MODERN

⌂ gold marker (Sakura Pen-touch gold 1.0mm)

▱ fabric ribbon

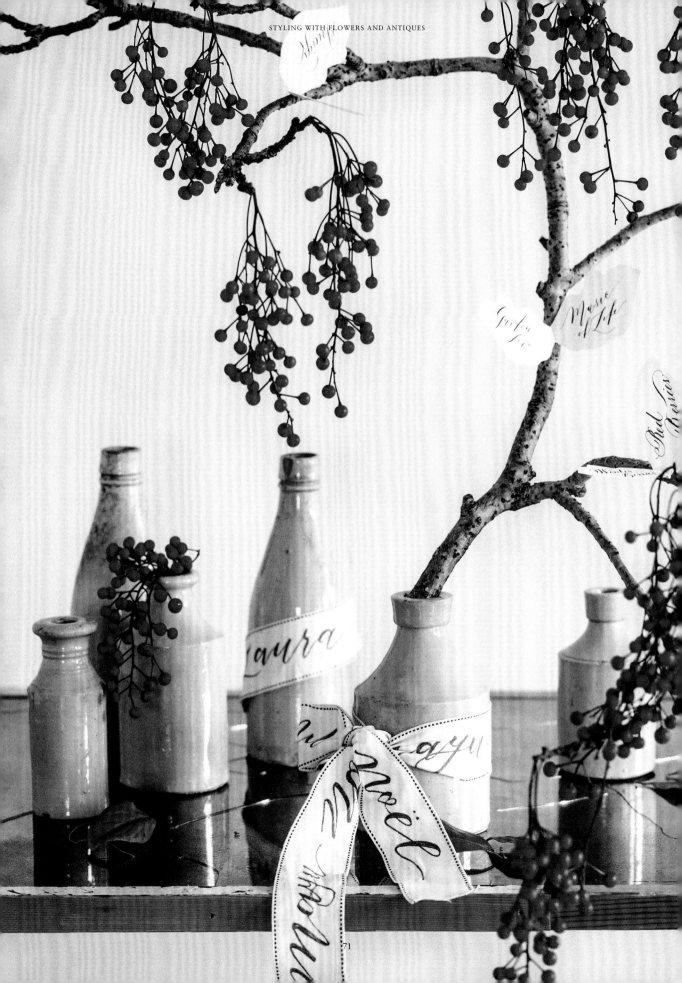

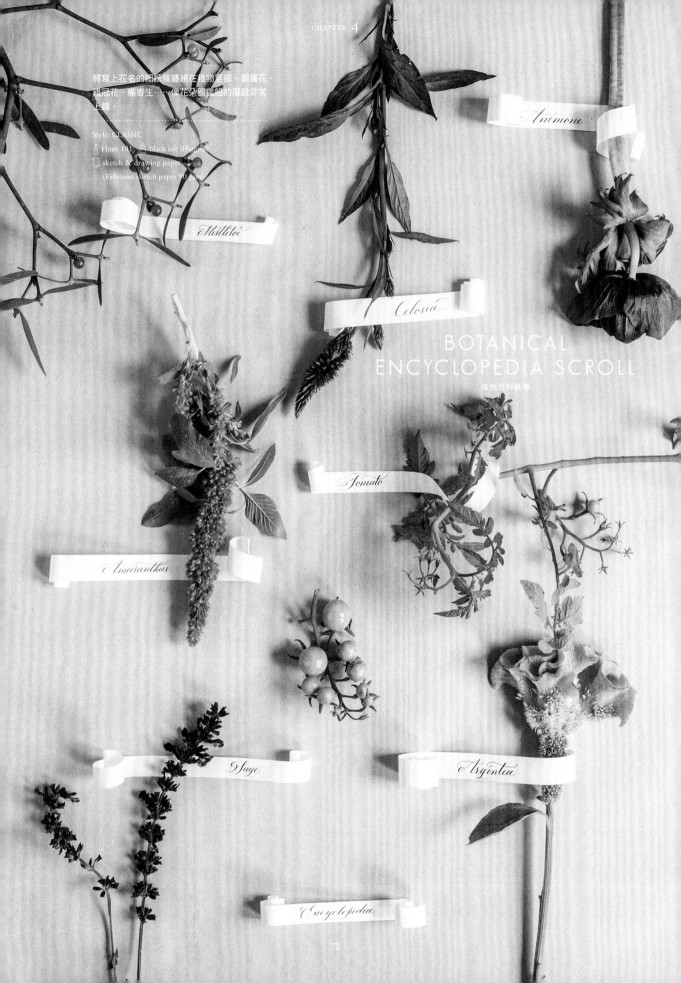

將寫上花名的細緻條纏繞在植物莖部、銀蓮花、
雞冠花、槲寄生……像花朵圖鑑般的擺設非常
上鏡。

Style: CLASSIC
Hunt 101 black ink (Higgins)
sketch & drawing paper
(Fabriano sketch paper 90 gsm)

Anémone

Mistletoe

Celosia

BOTANICAL
ENCYCLOPEDIA SCROLL
植物百科紙卷

Tomato

Amaranthus

Sage

Argentea

Encyclopedia

BOTANICAL GREETING CARD

植物賀卡

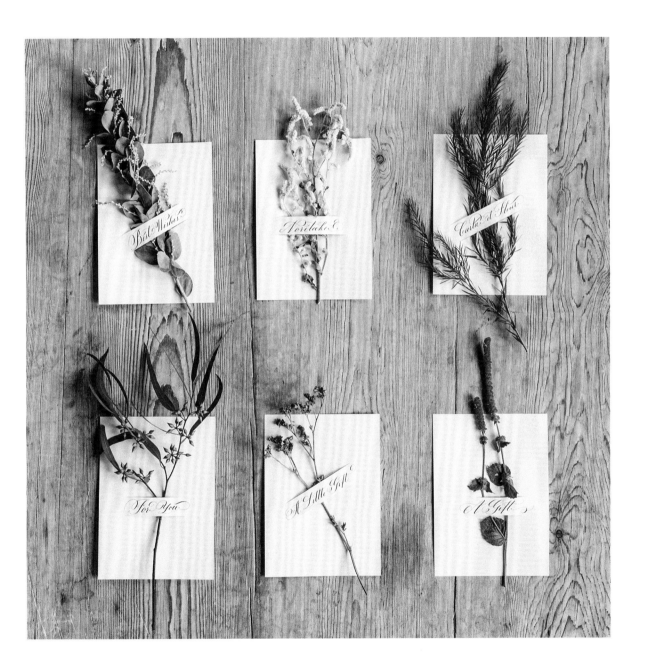

在卡片上裁出開口，夾入花材即完成。樣式簡單，配搭英文書法相當
引人注目，很適合送給重要的人。

Style: CLASSIC　　Hunt 101　　black ink (Higgins)
sketch & drawing paper (Fabriano sketch paper 90 gsm)

RIBBON CALLIGRAPHY

英文書法緞帶

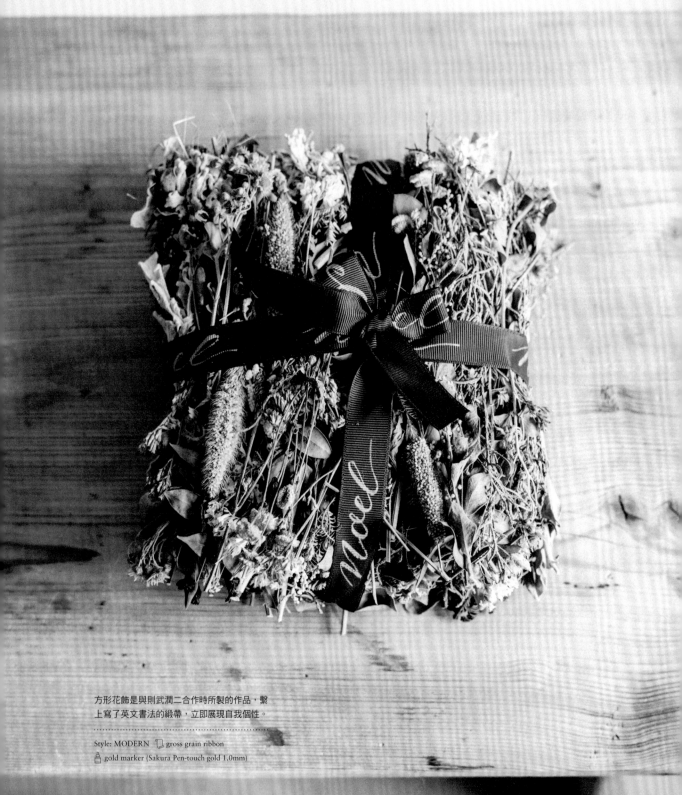

方形花飾是與則武潤二合作時所製的作品，繫
上寫了英文書法的緞帶，立即展現自我個性。

Style: MODERN 🎀 gross grain ribbon
🖊 gold marker (Sakura Pen-touch gold 1.0mm)

ORIGATA FOR FLOWER

花禮紙套

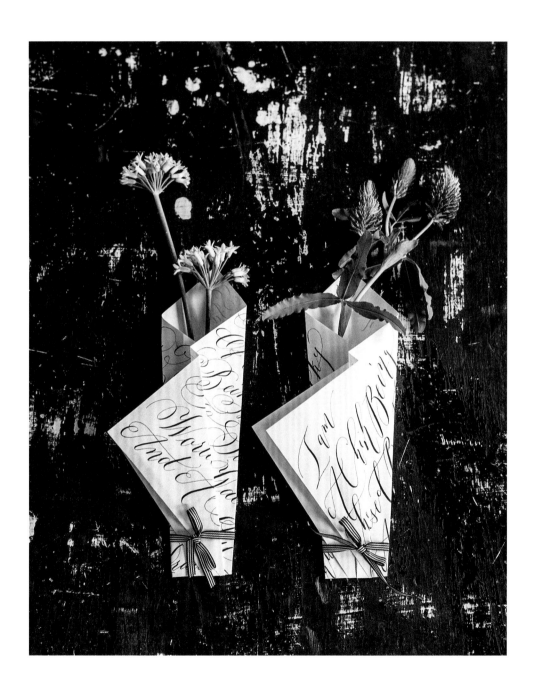

這是日本傳統的摺紙方式，這個作品可應用於直立花的包裝。英文書
法在包裝紙上舞動著，包裝紙本身就像是禮物。

..

Style: MODERN ⚲ Hunt 101 ⬚ black ink (Higgins)
⬚ sketch & drawing paper (Fabriano sketch paper 90 gsm)

MINI BOUQUET WRAPPER

迷你花束包裝

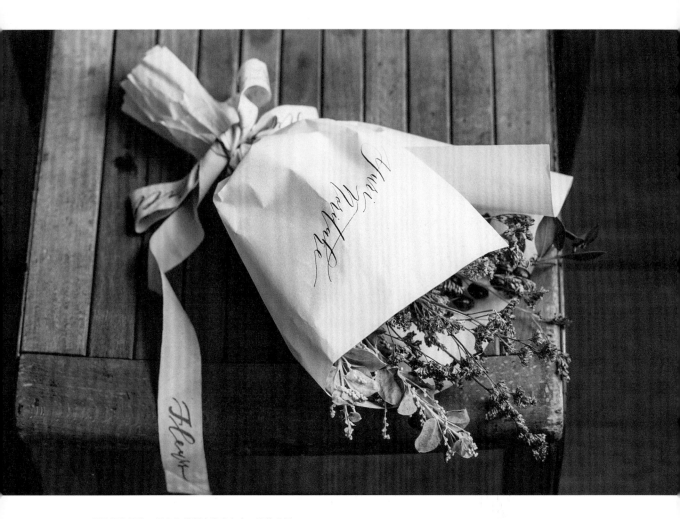

設計極為簡約，只在包裝紙上書寫名字。捧花手握
處下方的紙稍微摺一下，整體會更美觀。這是Tisane
infusion有里小姐傳授的包裝技巧。

..

Style: MODERN　🖊 Hunt 101

🍶 on paper: black ink (Higgins),

　　on ribbon: gold marker (Sakura Pen-touch gold 1.0mm)

📄 handmade paper （美濃和紙 MANDARA 薄 純白）

BOUQUET WRAPPER

花束包裝（見右頁）

選擇想要與喜歡的花一起致贈的文字內容，書
寫在包裝紙上。也許是歌詞，也許是詩或願望
等等，以生動的線條寫滿包裝紙吧！

..

Style: CLASSIC

🖊 Hunt 101　🍶 black ink (Higgins)

📄 handmade paper

　　（美濃和紙 MANDARA 薄 純白）

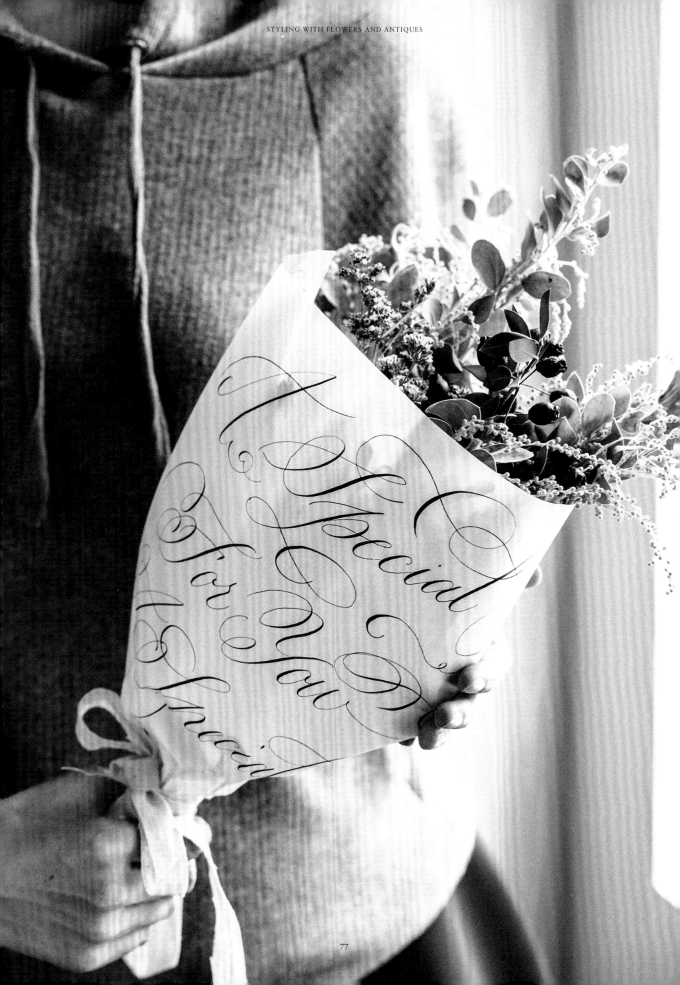

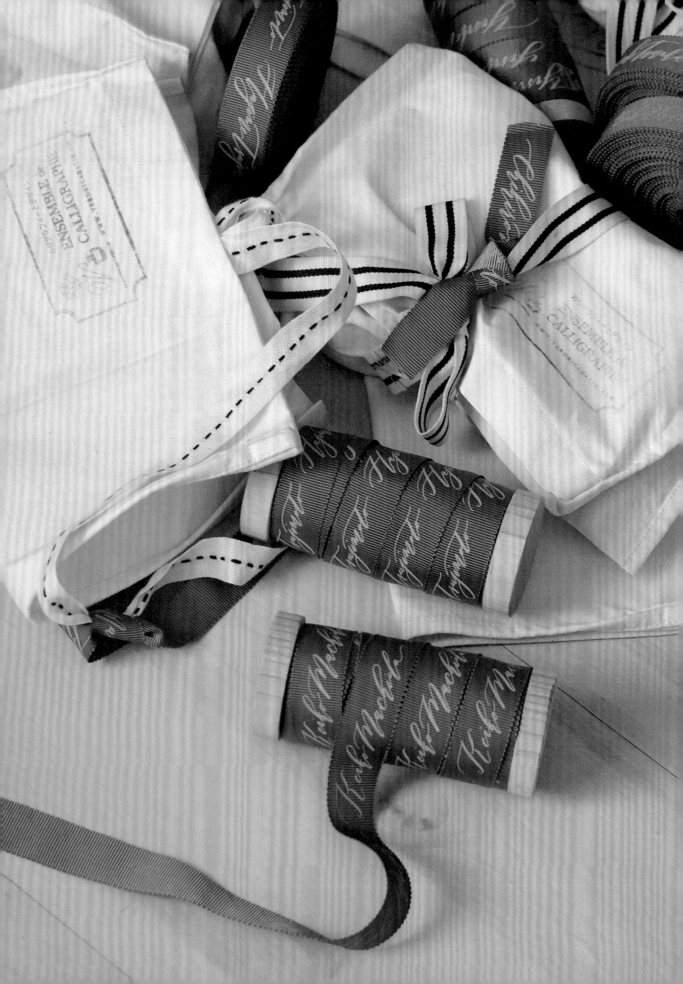

*Wrappings, Papers
And
Packagings*

禮物包裝 · 綁帶 · 紙品裝飾

如果你想要製作巧克力，會思考些什麼事呢？口味是甜
的嗎？還是帶有苦味？看起來要有時尚感的法式風格？
還是普普風的美國氣質呢？……禮物的包裝總是在不斷
思考下逐漸成形。決定商品或禮物後，再進一步決定英
文書法的風格，並選擇紙張及畫材。也許是水彩與金箔
的結合，也許可以使用練習用紙及回收紙來包裝……不
同的想法都能讓包裝的可能性不斷擴大。小標示或標籤
卡等小細節也是影響整體完成度的重要關鍵呢！最近
「第三波咖啡」（追求更高品質的咖啡）成為熱門話
題，天然酵母的麵包工房、糕點鋪（pâtisserie）逐漸
崛起，微型創業者日漸增加，英文書法的包裝材料及包
裝紙，正好很適合小型商店的商品使用。

BONBON WRAPPING

BONBON巧克力包裝

How to Make » p.146

小時候父母常會買給我BONBON巧克力,我也因此收集了好多的包裝紙。想起那令人懷念的記憶,在創作中呈現屬於自己的風格。

Style: CLASSIC Hunt 101 white ink (Dr. Ph. Martin's bleedproof white) onion skin paper

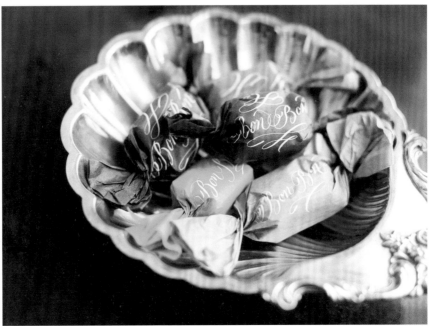

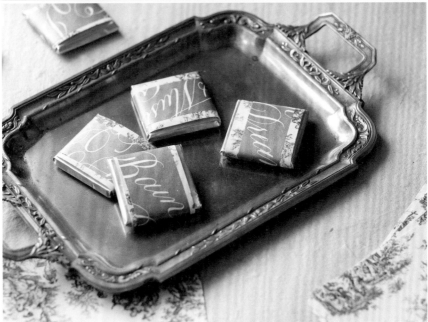

MINI CHOCOLATE WRAPPING

迷你巧克力包裝

先包上中國風的藍白相間包裝紙,再使用印有英文書法的金色紙張將巧克力包捲起來。奢華的包裝適合搭配高級的巧克力。

Style: CLASSIC Hunt 101 (before digitized) black ink (Higgins, before digitized) thin bread wrapping paper

CHOCOLATE BAR
WRAPPING

巧克力片包裝

How to Make » p.148

100 Grams

Sea Salt
80b
Dark Chocolate

Orange Hibiscus
75% Dark Chocolate

100 Grams

海鹽巧克力搭配海藍色的包裝，扶桑花則搭配
橘色。可可豆的種類及香味有著相當多元的變
化，包裝也可隨之呈現各種巧思。

Style: MODERN, CLASSIC Hunt 101

black ink (Higgins)，metallic color palette
(Finetec metallic palette), watercolor

sketch & drawing paper (Daler Rowney heavy
weight drawing paper)

BOTTLE LABELING
罐身標籤

橄欖及酸豆的醃漬罐。使用手工紙製作罐身標
籤，寫上現代體英文書法，並配上橄欖插畫。

Style: MODERN Nikko G
black ink (Higgins), watercolor
handmade paper with deckle edge

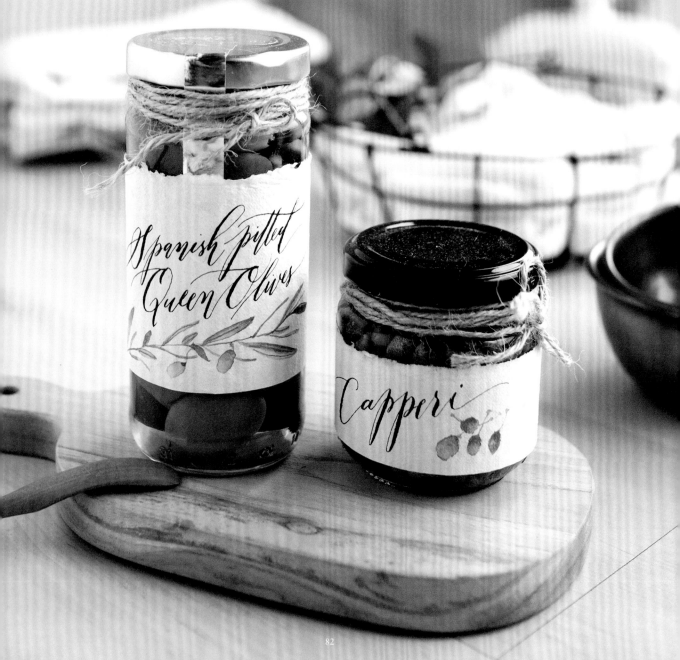

VINEGAR BOTTLE LABELING
瓶身標籤

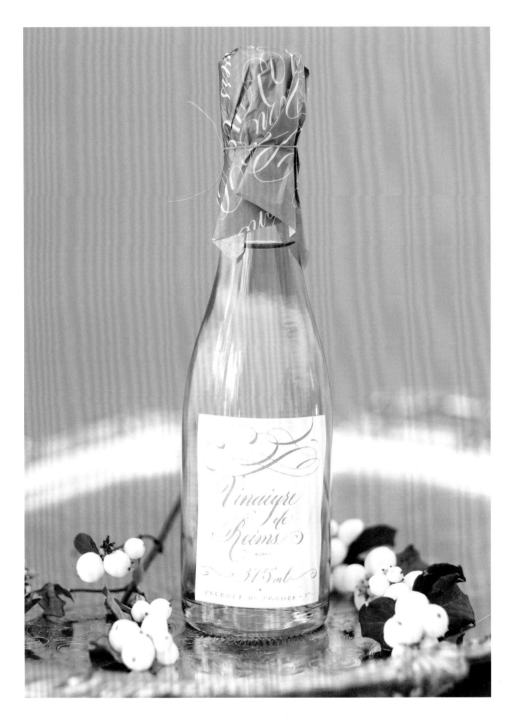

食用醋的瓶身貼上手作標籤。標籤上以金色墨水繪製拉花裝飾的古典
體，這樣的設計也可應用在紅酒酒瓶上。

..

Style: CLASSIC Hunt 101 gold ink (Dr. Ph. Martin's Iridescent / Spectralite)
sketch & drawing paper (Fabriano sketch paper 90 gsm)

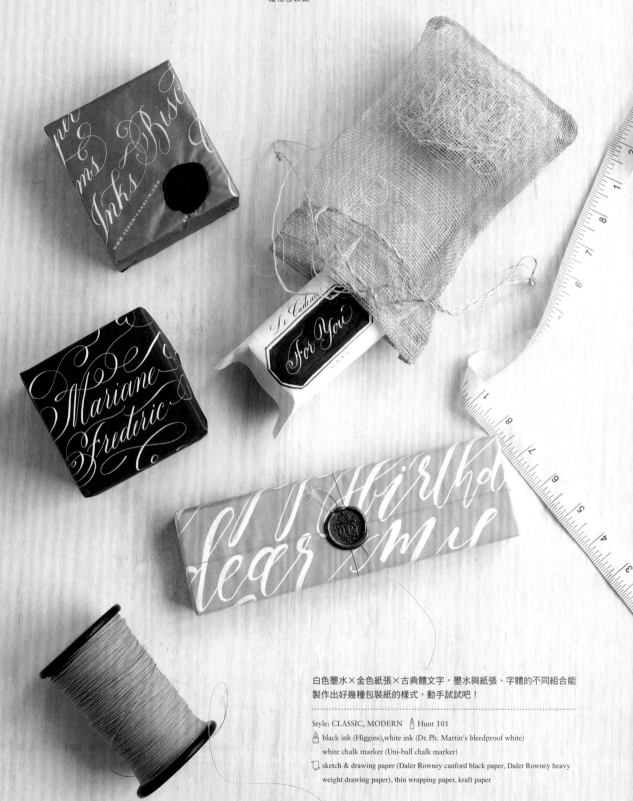

GIFT WRAPPING PAPER
禮物包裝紙

白色墨水×金色紙張×古典體文字，墨水與紙張、字體的不同組合能
製作出好幾種包裝紙的樣式，動手試試吧！

Style: CLASSIC, MODERN Hunt 101

black ink (Higgins),white ink (Dr. Ph. Martin's bleedproof white)
white chalk marker (Uni-ball chalk marker)

sketch & drawing paper (Daler Rowney canford black paper, Daler Rowney heavy
weight drawing paper), thin wrapping paper, kraft paper

ELEGANT WRAPPING
WITH ILLUSTRATION

插畫風優雅包裝

Dear Ma,

From Rie ♡

Paris

文字與插畫皆呈現出淡藍色的漸層，加上純白
的封蠟與柔軟的絲質緞帶，更添優雅氣質。

Style: CLASSIC 　 Hunt 101 　 watercolor
sketch & drawing paper
(Daler Rowney heavy weight drawing paper)

Halloween Styling Idea

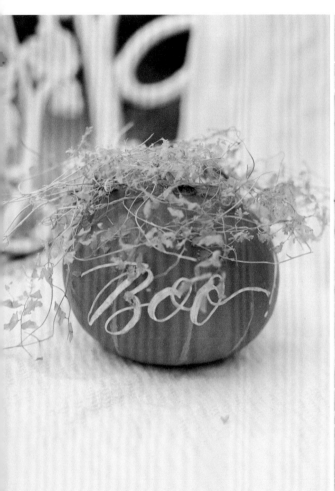

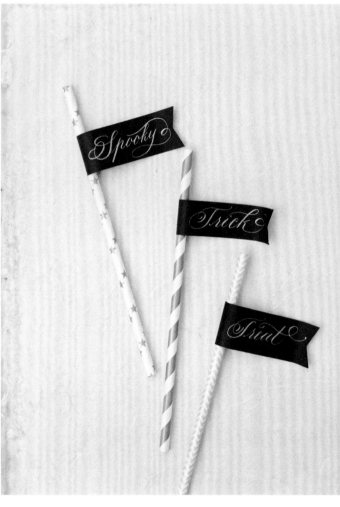

PUMPKIN FAUX CALLIGRAPHY

在南瓜上仿寫英文書法

說到萬聖節，就會想到南瓜。使用Posca的白
色馬克筆，模仿英文書法的線條，畫上Boo的
英文單字，即可取代傳統的傑克南瓜燈。
..

Style: MODERN

white chalk marker (Uni-ball chalk marker)

pumpkin

HALLOWEEN TOPPER

萬聖節飾品

選用的英文單字包括Trick or Treat（不給糖
就搗蛋）及Spooky（幽靈），將這些符合萬
聖節的單字寫在小旗子，再裝飾到吸管上，很
能營造氣氛。
..

Style: CLASSIC　Hunt 101

gold ink (Dr. Ph. Martin's Iridescent/Spectralite)

sketch & drawing paper (Daler Rowney
canford black paper)

Christmas Styling Idea

CHRISTMAS
GIFT BOX
聖誕禮物盒

選用無印良品的簡單素面紙盒，再以英文書法
及插畫裝飾。可在紙盒上裝飾緞帶及莓果，呈
現可愛模樣。

Style: CLASSIC Hunt 101

white ink (Dr. Ph. Martin's bleedproof white)

kraft box (無印良品 tube kraft box)

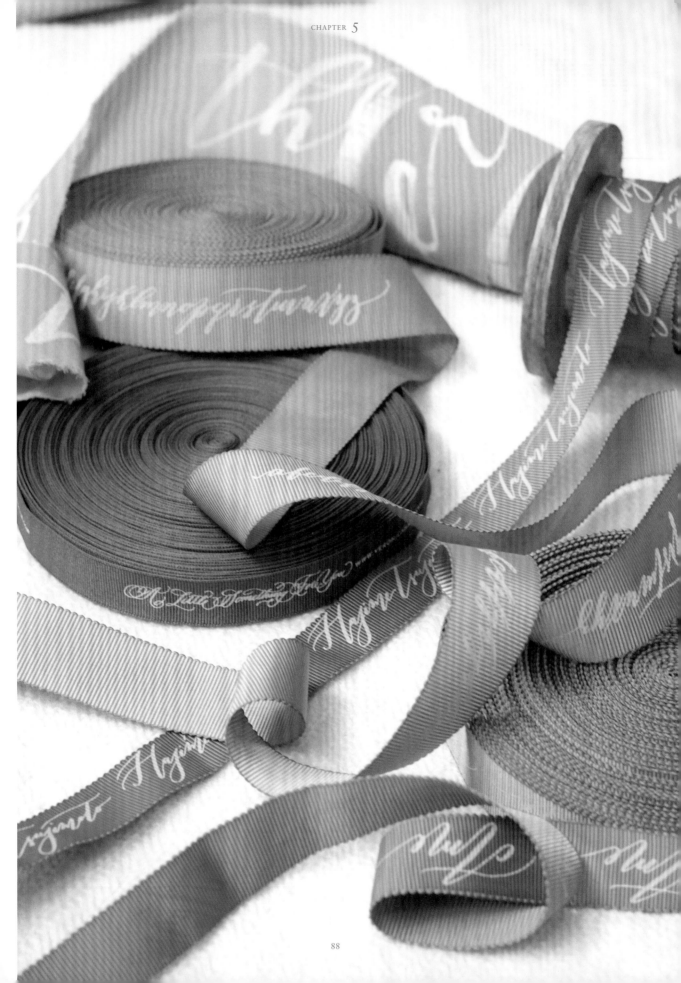

CALLIGRAPHY RIBBON

英文書法緞帶

How to Make » p.150

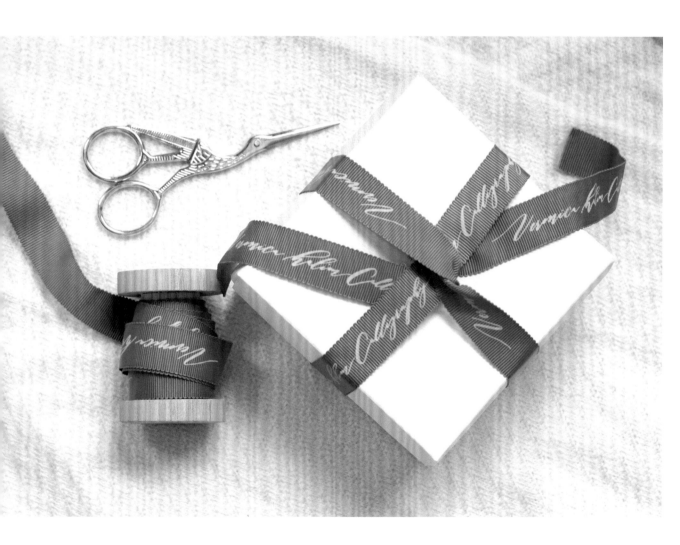

能作出專屬於自己的緞帶是多麼美好的事！我經常將手寫的文字轉成
數位檔，再請緞帶廠商幫我印製。

Style: MODERN Hunt 101 (before digitized)
black ink (Higgins, before digitized) gross grain ribbon

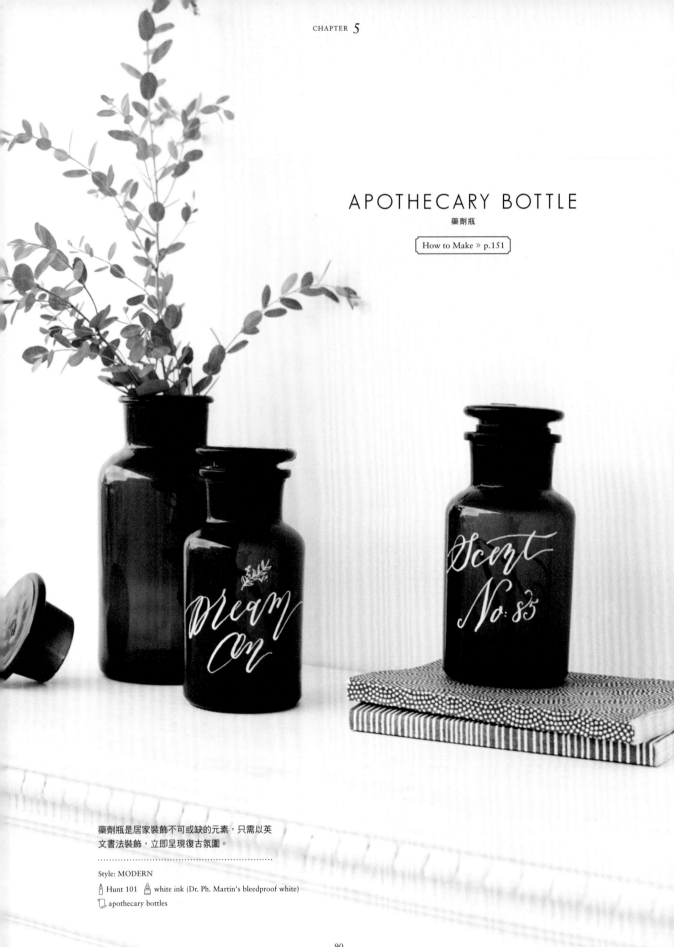

APOTHECARY BOTTLE

藥劑瓶

How to Make » p.151

藥劑瓶是居家裝飾不可或缺的元素，只需以英
文書法裝飾，立即呈現復古氛圍。

Style: MODERN

Hunt 101 white ink (Dr. Ph. Martin's bleedproof white)

apothecary bottles

BOOK COVER
書衣

為喜歡的書本加上書衣吧！簡單的
水彩素描加上英文書法題字，誰看
了都會喜愛之情無限湧動。

..

Style: MODERN Nikko G
black ink (Higgins), watercolor
sketch & drawing paper
 (Fabriano sketch paper 90 gsm)

CANDLE
LABELING
蠟燭標籤

使用紅銅色的凸粉來製作復古風標籤。作出自
己的蠟燭標籤一直是我放在心上的一件事。

Style: CLASSIC Hunt 101

copper embossing powder, glycerin, gum arabic,
red ink (J.Herbin Rouge Hematite Anniversary ink)

sketch & drawing paper
(Fabriano sketch paper 90 gsm)

TEA PACKAGING
茶葉包裝

一邊品飲著加入香料的熱紅茶，一邊書寫著卡
片及信箋。從這樣的情景衍生出許多想像，為
創作加分。可作為禮品，也可作為生活中的美
麗裝飾。

..

Style: CLASSIG Hunt 101
white ink (Dr. Ph. Martin's bleedproof white)
tracing paper

The World of Weddings

傳遞幸福的婚禮主題

從邀請卡到座位牌、桌卡等等，婚禮會使用到的物品，與英文書法都有很深的連結。其中，邀請卡扮演著極重要的角色，能夠將婚禮的主題及氛圍提早傳遞給賓客們。高級質感的卡片搭配美麗的英文書法，僅僅是這樣的組合，就能將婚禮的華麗氣氛傳送給賓客，而賓客一定也會懷抱著期待而來。進行婚禮相關的設計工作時，我會先與新人見面，利用充分的時間瞭解新人理想中的婚禮及喜歡的顏色等細節。如果新人喜歡的是布置著繡球花及百合的優雅白色婚禮，我會以適合的古典體文字進行搭配，並製作各式各樣的情緒板（mood board），藉此決定設計的主要方向。在婚禮當天，我會搭配會場的裝飾，增加寫有英文書法的裝飾品。當婚禮會場與想像中的樣貌完全符合時，不禁會令人露出微笑──瞬間，幸福滿滿。

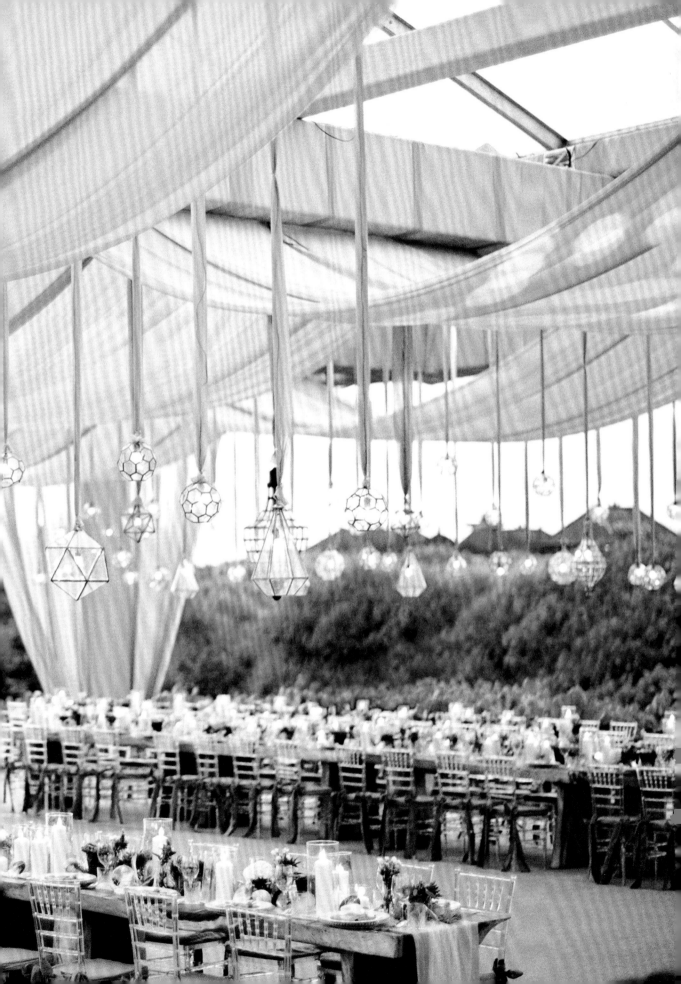

SEA & SAND INVITATION
海&砂邀請卡

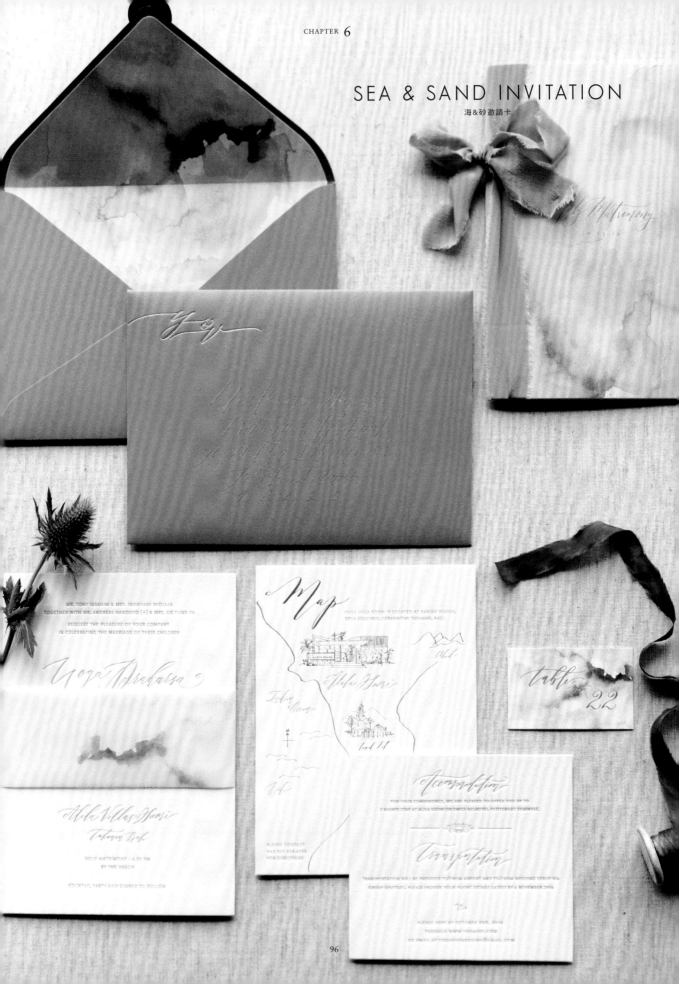

1 信封
2 信封內襯
3 邀請卡
4 插畫地圖
5 亞麻材質襯紙
6 住宿及交通說明
7 卡片腰帶

婚禮地點在峇里島，我設計邀請卡時，腦中浮現峇里島的風景——藍色的海洋，卡其色的砂。以藍色水彩繪製信封內襯及腰帶，呈現出浪漫的海浪意象，以及腳邊撲上波浪的景象。為了傳遞出自由自在的感覺，英文書法選用生動活潑的現代體。

Style: MODERN　Hunt 101

black ink (Higgins, before digitized), digitized, print, letterpress and gold foil name on envelope: gold ink (Dr. Ph. Martin's Iridescent/Spectralite)

Italian fine paper
(envelope: Materica Gesso 250 gsm, cards: cotton paper stock 400 gsm), fabric linen lining paper in khaki color, tracing paper

1 客席桌的布置使用海洋藍搭配綠色植物，營造自然氣息。
2 為了避免作品偏離主題色，事先製作小色票也是很重要的工作。
3 信封的顏色代表藍天，以金色墨水來表現峇里島陽光的光芒。
4 客人的姓名牌選用卡皮斯貝殼製成，符合以「海」為主題的婚禮。

BURGUNDY CHANDELIER
INVITATION
勃根地紅酒&吊燈邀請卡

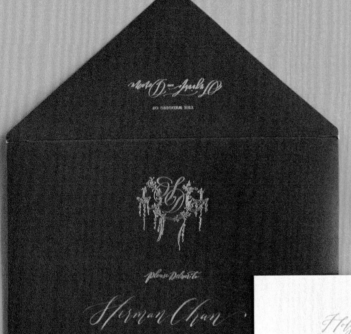

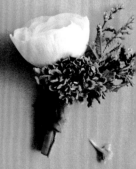

1 信封
2 邀請卡
3 晚宴卡＆信封
4 活動卡＆信封（灰色）
5 誓詞卡
6 住宿及交通說明

新娘喜歡滿是葡萄田的酒莊及法式復古吊燈，我藉由顏色及圖案呈現出這兩個主題。大信封是主要的門面，我採用與勃根地紅酒一樣的紅色，小信封則是帶有浪漫情懷的灰色及粉紅色，整體的裝飾則使用金箔呈現高雅氛圍。

Style: MODERN　✒ Hunt 101

🖋 black ink (Higgins, before digitized) digitized, print, letterpress and gold foil name on envelope: gold ink (Dr. Ph. Martin's Iridescent/Spectralite)

📃 Italian fine paper (envelope: Materica 250 gsm, cards : Materica limestone 360 gsm)

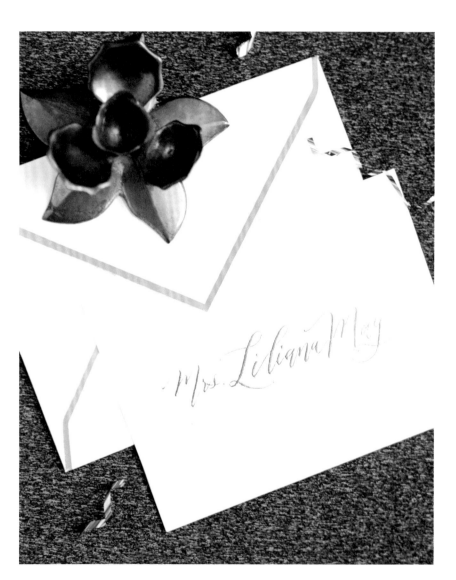

MANUAL FOILED ENVELOPE

手工金箔信封

How to Make ≫ p.152

使用金箔就能自己作出豪華的信封。紙面上的文字線條像浮雕花紋一樣凸起，宛如施了魔法一般！

Style: MODERN　✒ Nikko G

🖋 gold foil, gilding glue　📃 Italian fine paper

PEONY & LAPIN
INVITATION
芍藥&兔子邀請卡

Florence

Timothy

hello

YOUR PRESENCE MEANS ALOT TO US
WE APPRECIATE YOU COMING ALL
THE WAY HERE FOR OUR WEDDING

SHOULD YOU HAVE ANY QUESTIONS
OR NEEDS, PLEASE KINDLY CONTACT
OUR WEDDING COORDINATOR

RIA +62 812 8998 7341 OR
CHANDRA +62 817 757 429

FOR MORE INFORMATION PLEASE
VISIT OUR WEDDING WEBSITE :
WWW.THEKNOT.COM/US/TIMOTHYFLORENCE
PASSWORD: 51116

Lots of Love,
Timothy & Florence

MR. SOEGIARTO AMIN & MRS. SUMIATI SUMARDI
Together With
MR. HANTHONY HALIM & MRS. FEROLINE KURNIAWAN
REQUEST THE HONOR OF YOUR PRESENCE AS WE WITNESS

Timothy Christian Minarli
AND
Florence Halim

EXCHANGE THEIR VOWS ON
SATURDAY, 5TH OF NOVEMBER 2016
KALYANA CHAPEL AT 4 PM

Rumah Luwih

OF IDA BAGUS MANTRA, KM19.9,
LEBIH, KEC. GIANYAR,
LI, INDONESIA

COCKTAIL PARTY AT 5.30 PM
DINNER AND DANCING TO FOLLOW AT 6.30 PM

Dress code: Formal, Shades of Nude, Comfortable Shoes

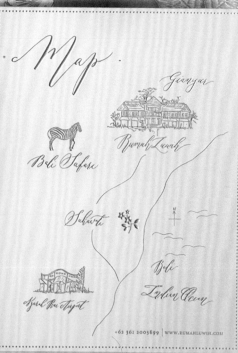

Map

Gianyar

Bali Safari

Rumah Luwih

Sebatu

Bali
Taylin Clum

Kenal Bex Ayat

+62 361 2005899 WWW.RUMAHLUWIH.COM

1 信封
2 邀請卡
3 插畫地圖
4 歡迎卡
5 座位卡&名牌

構圖主題是芍藥與野兔。大信封上繪有新娘最喜歡的芍藥,並且以金箔印刷,能增添奢華感。卡片上的芍藥線條使用凸粉加工,營造優雅氣息。野兔是這場婚禮的代表性圖騰,應用在花押文字的設計上,成為婚禮當天的設計亮點。

Style: CLASSIC, MODERN ✒ Hunt 101

🖋 black ink (Higgins, before digitized) digitized, print, deboss, emboss and gold foil
name card: gold ink (Dr. Ph. Martin's Iridescent/Spectralite)

📜 Italian fine paper (Materica limestone 250 gsm, 360 gsm)

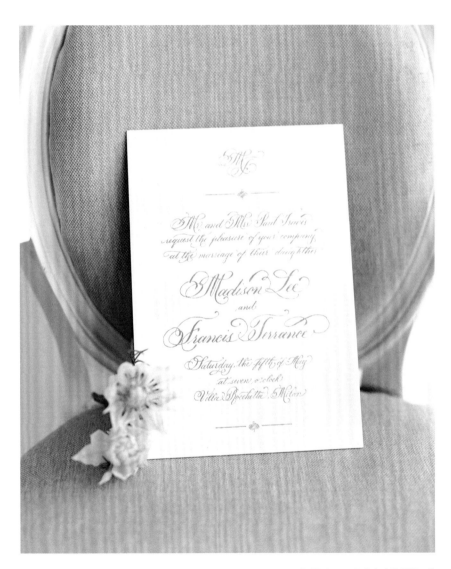

CLASSIC INVITATION
古典風格邀請卡

以大量的拉花裝飾展現英文書法的美麗。使用Kurz公司的金箔,製作出高級的玫瑰金顏色。

Style: CLASSIC ✒ Hunt 101

🖋 black ink (Higgins, before digitized)
digitized, print and rose gold foil

📜 fancy cotton paper with board backing

CLASSIC ENVELOPE

古典風格信封

在義大利製的海軍藍信封上，以白色墨水書寫
拉花古典體英文書法，是我很喜歡的搭配樣
式。

Style: CLASSIC Hunt 101

white ink (Dr. Ph. Martin's bleedproof white)

Italian fine paper

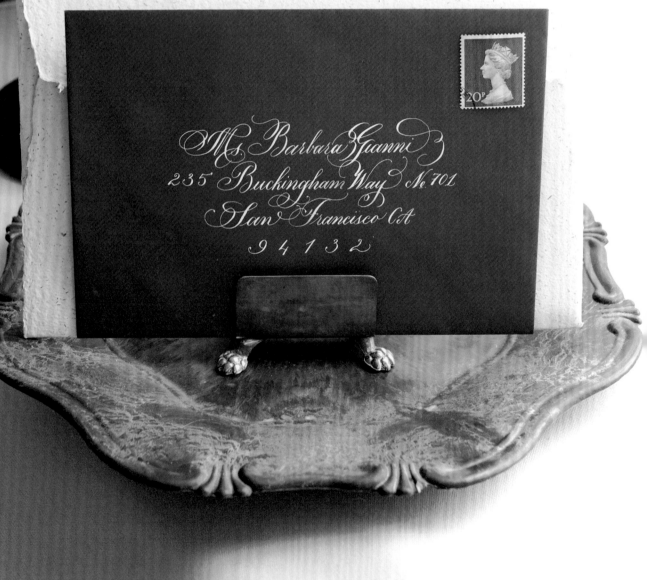

ROSETTE OLIVE INVITATION

橄欖綠邀請卡

Vieza Wimartin

and

Ardi Pratama

TOGETHER WITH

MR & MRS. EDDY WIDARTO AND MRS. ANITA MEGAWATI

Cordially Invite You To Celebrate The Day Of Their Engagement

SATURDAY, DECEMBER 17TH 2016

AT 11 AM

KOS RESTAURANT ARAYA

創作靈感來自於Jasper Conran一組名為翠玉
鳳凰綠（Chinoiserie Green）的餐具設計。
最後以絲製緞帶打結。

⋯⋯⋯⋯⋯⋯⋯⋯⋯⋯⋯⋯⋯⋯⋯⋯⋯⋯

Style: MODERN　🖋 Hunt 101

🖋 card: black ink (Higgins, before digitized) digitized, print
envelope: white ink (Dr. Ph. Martin's bleedproof white)

📄 Italian fine paper (envelope: Materica limestone
270 gsm, card: Materica limestone 360 gsm)

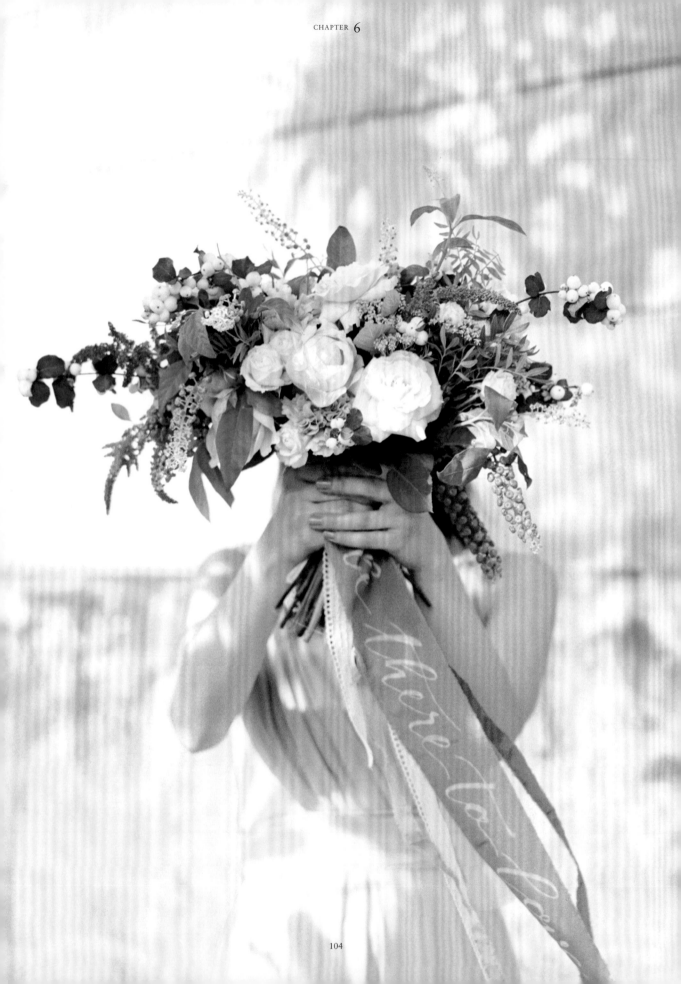

FABRIC RIBBON
CALLIGRAPHY

英文書法緞帶

How to Make » p.154

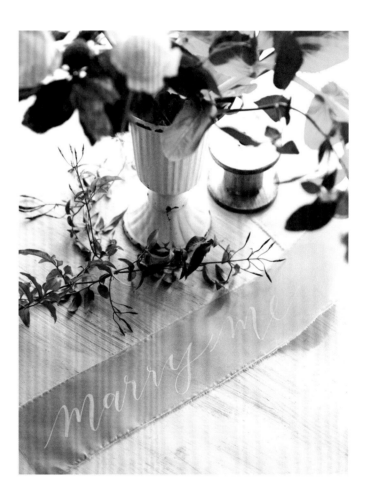

布製的緞帶與婚禮的浪漫氣氛十分相襯，可配合主題選色，會令人
相當開心。花束以特別設計的緞帶裝飾，一定可以製造出令人難忘
的回憶。

⋯⋯⋯⋯⋯⋯⋯⋯⋯⋯⋯⋯⋯⋯⋯⋯⋯⋯⋯⋯⋯⋯⋯⋯⋯⋯⋯⋯⋯⋯⋯⋯⋯⋯

Style: MODERN 🖊 white chalk marker (Uni-ball chalk marker)
📑 chiffon silk fabric ribbon

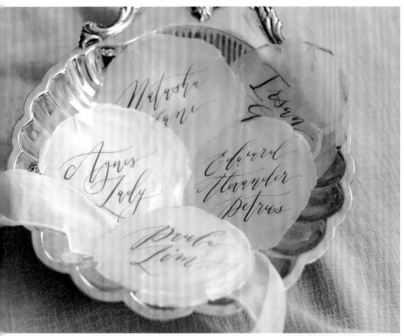

CAPIZ PLACE
CARD
卡皮斯貝殼座位牌

How to Make » p.155

卡皮斯貝殼照射到光線會閃閃發亮，製作成座
位牌可製造驚喜。宴會結束後，可讓賓客帶回
寫著自己名字的卡皮斯貝殼，作為一種小小的
款待。

Style: MODERN Hunt 101

custom gray ink

 (Higgins + Dr. Ph. Martin's bleedproof white)

capiz shell

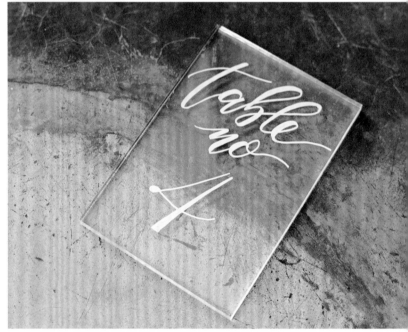

ACRYLIC TABLE
NUMBER
壓克力桌牌

在壓克力板上以白色馬克筆書寫桌號，下方可
鋪上葉子，營造出透明擺飾的獨特層次感。

Style: MODERN NA

white marker

 (Uni Posca paint marker white 細字0.9～1.3mm)

acrylic plate

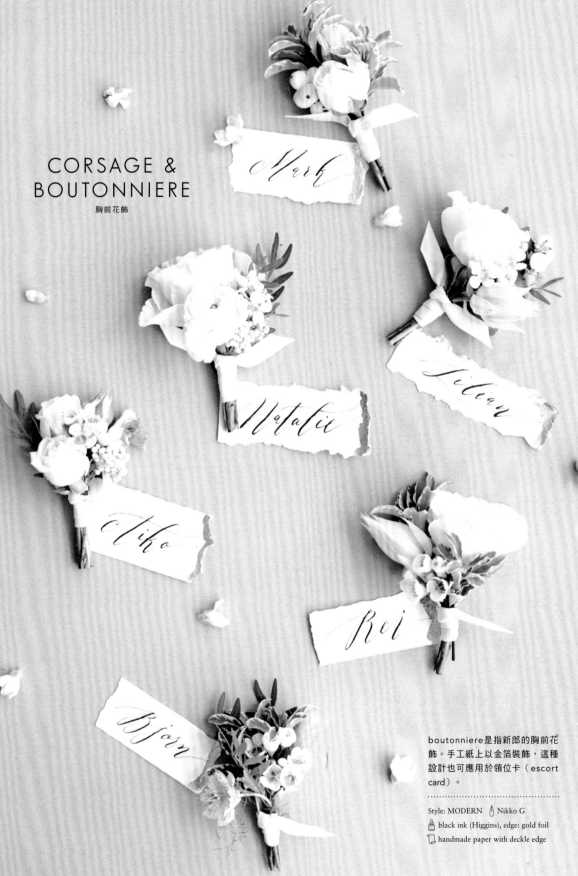

CORSAGE &
BOUTONNIERE

胸前花飾

boutonniere是指新郎的胸前花
飾。手工紙上以金箔裝飾，這種
設計也可應用於領位卡（escort
card）。

Style: MODERN　Nikko G
black ink (Higgins), edge: gold foil
handmade paper with deckle edge

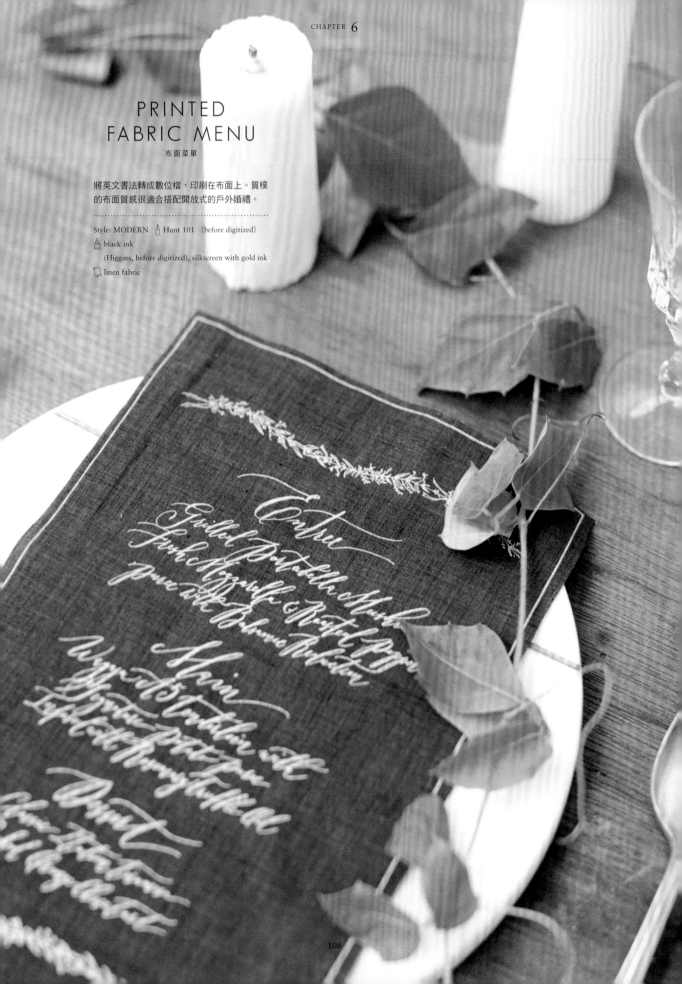

PRINTED
FABRIC MENU
布面菜單

將英文書法轉成數位檔，印刷在布面上。質樸
的布面質感很適合搭配開放式的戶外婚禮。

Style: MODERN Hunt 101 (before digitized)

black ink
 (Higgins, before digitized), silkscreen with gold ink

linen fabric

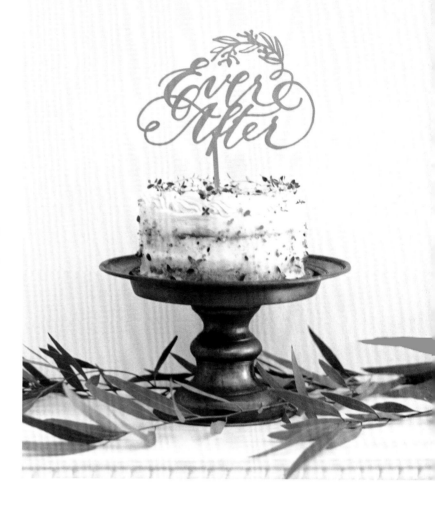

CAKE TOPPER
蛋糕插牌

這是婚禮最受歡迎的裝飾品。以數位印刷印出
新人的名字或喜歡的文字等,再請雷射切割的
職人進行裁切。

..

Style: MODERN ⬦ Hunt 101 (before digitized)
🖋 black ink (Higgins, before digitized), laser cut
📜 wood

HAMPER
LABELING
禮品標籤

送客禮中加入巧思,對賓客致上感謝之意。手
寫的英文書法增添了禮物的溫度。

..

Style: MODERN ⬦ Hunt 101
🖋 black ink (Higgins)
📜 sketch & drawing paper
(Fabriano sketch paper 90 gsm)

CHAPTER

7

Small Gathering
And Entertaining

手作・好食・品味

生活中，總會有與家人或朋友聚會的時候。至今我參加過也主辦過各式各樣的聚會活動，活動有各種主題、各種故事。如果我是主辦人，會先決定集會目的及招待的賓客。招待的賓客是親密友人呢？還是工作上的夥伴呢？目的是慶生會？還是茶會？或是婚前單身派對呢？確認目的與對象之後，就可以仔細思考餐桌的擺設，以及料理、飲料、音樂等等，用心地準備。邀請卡及座位牌、食物標籤等裝飾物都是英文書法的極佳舞台，如果與親密友人悠閒聚會，可使用手工紙，以現代體來呈現自由的氛圍；如果是有套餐料理的正式晚宴，可使用類似義大利紙的高級紙張，並搭配古典體，呈現典雅氣息。

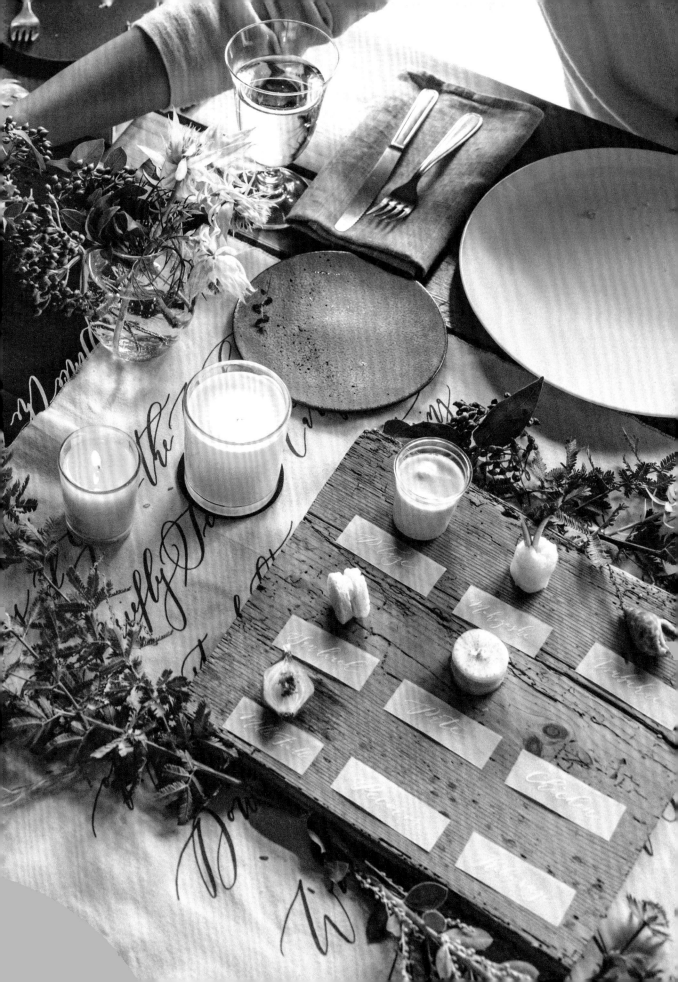

為了聚會而製作的亞麻材質布條。將英文書法轉成印刷檔案，以網版印刷印製。

FABRIC SIGNAGE
迎賓布條

..

Style: MODERN 🖊 Hunt 101 (before digitized)

🍶 black ink (Higgins, before digitized), silkscreen with dark grey ink

📋 linen fabric

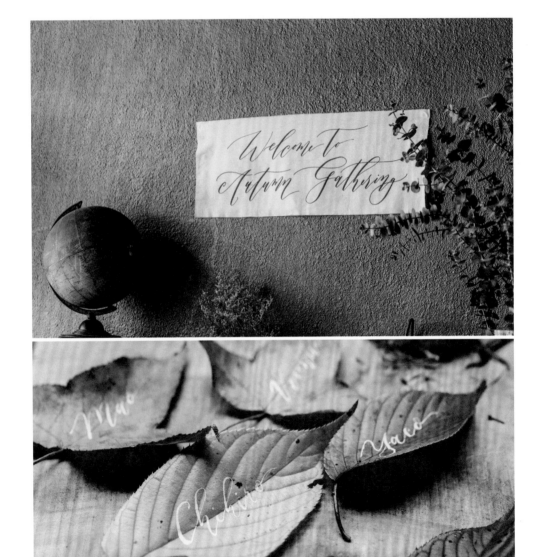

這場聚會名之為「秋之森」。葉子依時序變化染紅、變黃，很適合作為聚會的餐桌擺飾。白色墨水與葉色形成了一種對比的美感。

PLACE CARD
座位牌

..

Style: MODERN 🖊 Hunt101

🍶 white ink (Dr. Ph. Martin's bleedproof white)

📋 autumn leaves

GATHERING
INVITATION
聚會邀請卡

Dear Chihiro

please join me at
Frony Har for an Intimate
Gathering to Celebrate
Autumn and Friendship
Tuesday, 15 November 2016
at two thirty in the Afternoon

Veronica

You
Are
Invited

尺寸及顏色都不同的四張卡片，使用封蠟及細繩製作出整體感。深灰
色的紙張寫著賓客的姓名字首，也繪製了插畫。

Style: MODERN　Hunt 101
gold ink (Dr. Ph. Martin's Iridescent / Spectralite), custom gray ink (Higgins
+Pilot iroshizuku，白字為 Dr. Ph. Martin's bleedproof white)
handmade paper with deckle edge

VEGETABLE LABELING SCROLL
蔬菜小標籤

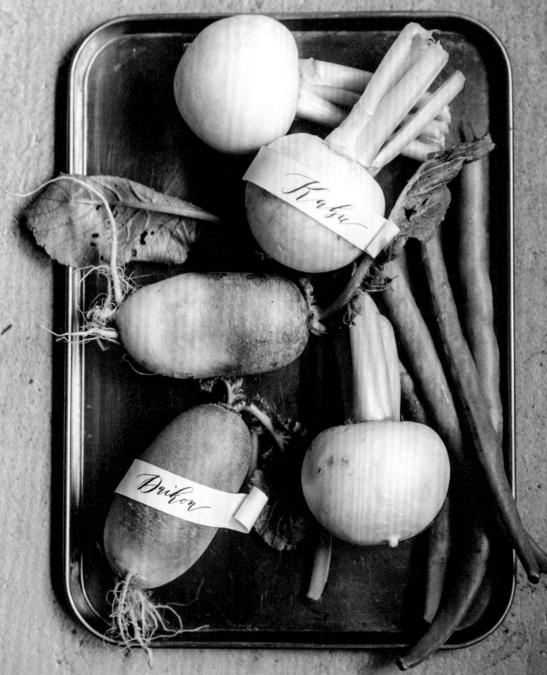

即使是不認識的蔬菜，若加上標籤，就能更貼
近食用者的心。使用小紙條裝飾，擺放著就美
得像一幅畫。如果寫上賓客的名字，就能當作
座位牌使用。

Style: MODERN Hunt 101 black ink (Higgins)
sketch & drawing paper
(Fabriano sketch paper 90 gsm)

TABLE RUNNER
桌旗

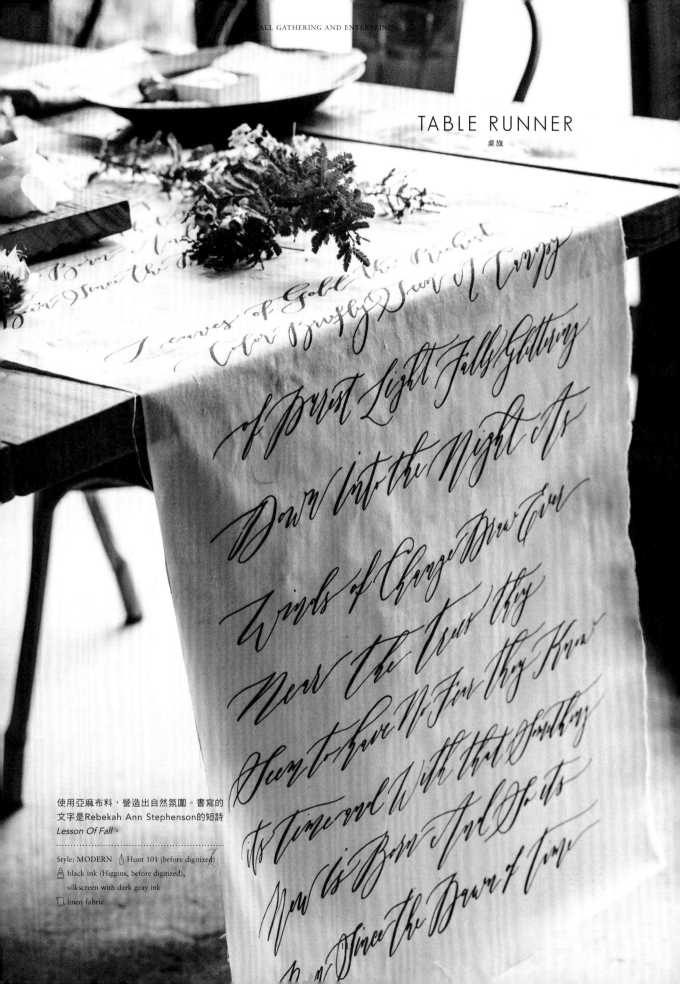

使用亞麻布料，營造出自然氛圍。書寫的
文字是Rebekah Ann Stephenson的短詩
Lesson Of Fall。

...

Style: MODERN　　Hunt 101 (before digitized)
black ink (Higgins, before digitized),
　　silkscreen with dark gray ink
linen fabric

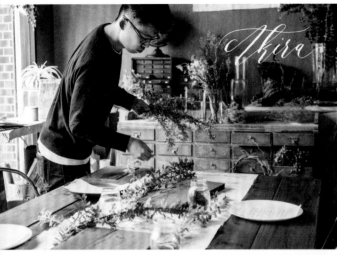
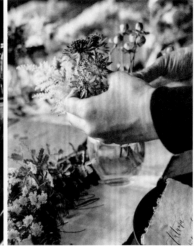

1

Akira先生的花藝設計自然且帶有藝術感。我期望餐桌能夠充滿森林的野趣，他依此構想設計出美麗花藝。

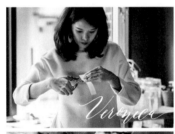

一直都想要在楓紅的季節裡，在日本辦一場聚會。在開始準備過冬之前，自然萬物一起閃耀著美麗的色彩，此時若能以「森林恩賜」為主題，收集秋季裡的相關素材，該是多美好的事！京都的Hajime先生、Chihiro小姐以及Yaco小姐很贊成我的想法，就租借了東京藏前的咖啡廳from afar作為會場。我喜歡Mao小姐與Tei先生所設計的質樸空間、復古家具與小物。from afar裡有一家名為ex.的花店，色彩紛呈，我很開心ex.的花藝師Akira先生也與我們一起布置餐桌。我和這些夥伴們相處非常自在，大家一起歡樂地為聚會忙碌著，這個過程真的是一大享受。大家負責自己擅長的事，共同完成餐桌的布置，我們都像孩子一般興奮著。萬事俱全，宴席上看著大家的笑容，品嘗著美味的料理，內心非常感恩。

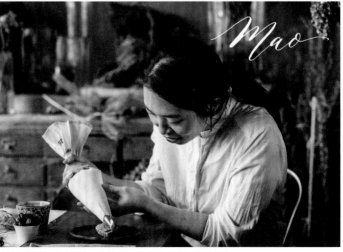

2

from afar的Mao小姐製作的塔派很特別。食用前她幫我擠上鮮奶油，入口即化、綿密柔軟，好吃到下巴都要掉下來了！

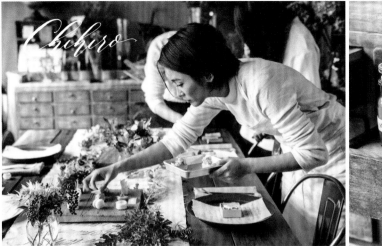

3

我們是Chihiro小姐的鐵粉，食材及餐桌擺飾一旦透過她的巧手，就像魔法一樣，會變得很豪華。特製的香料罐上貼著標籤，英文書法是最美的裝飾。

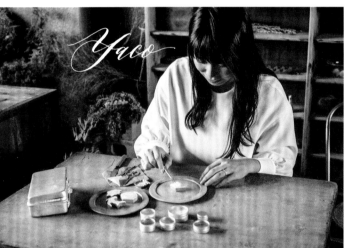
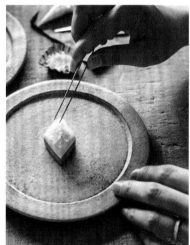

4

Yaco小姐製作的甜點簡直是一絕！每個作品都細膩得像小寶石，這麼美麗的藝術品真是令人捨不得吃掉。

5

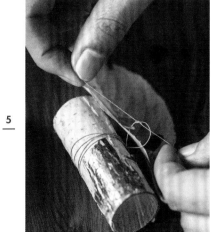

Hajime先生擁有極致的品味，興趣與我相似，是一名英文書法作家，也是很值得信任的夥伴。

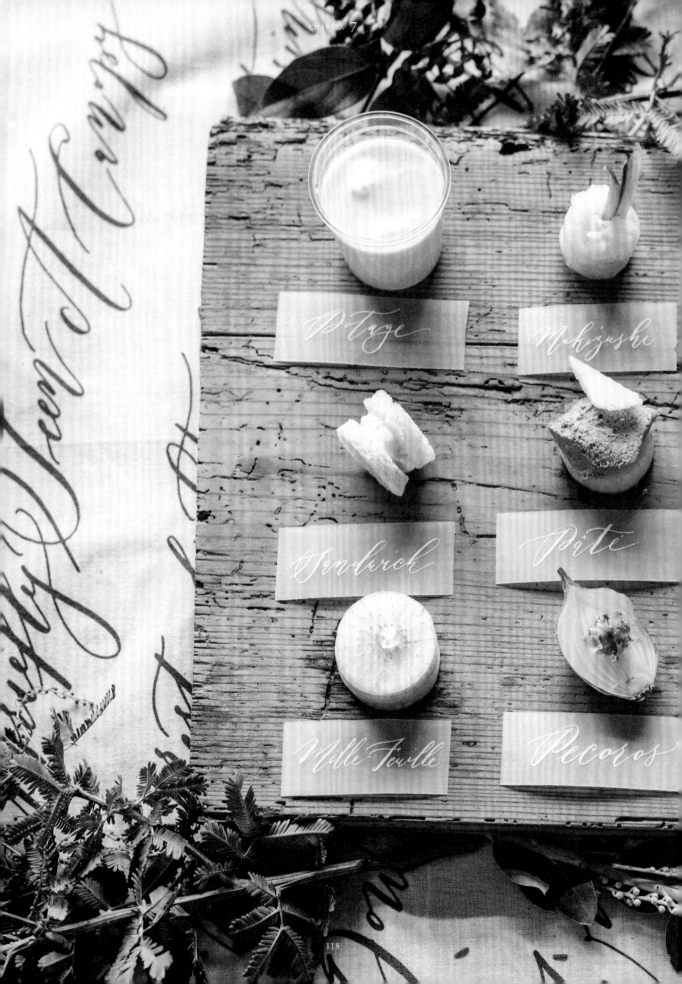

Potage

Makizushi

Sandwich

Pâté

Mille Feuille

Pecoros

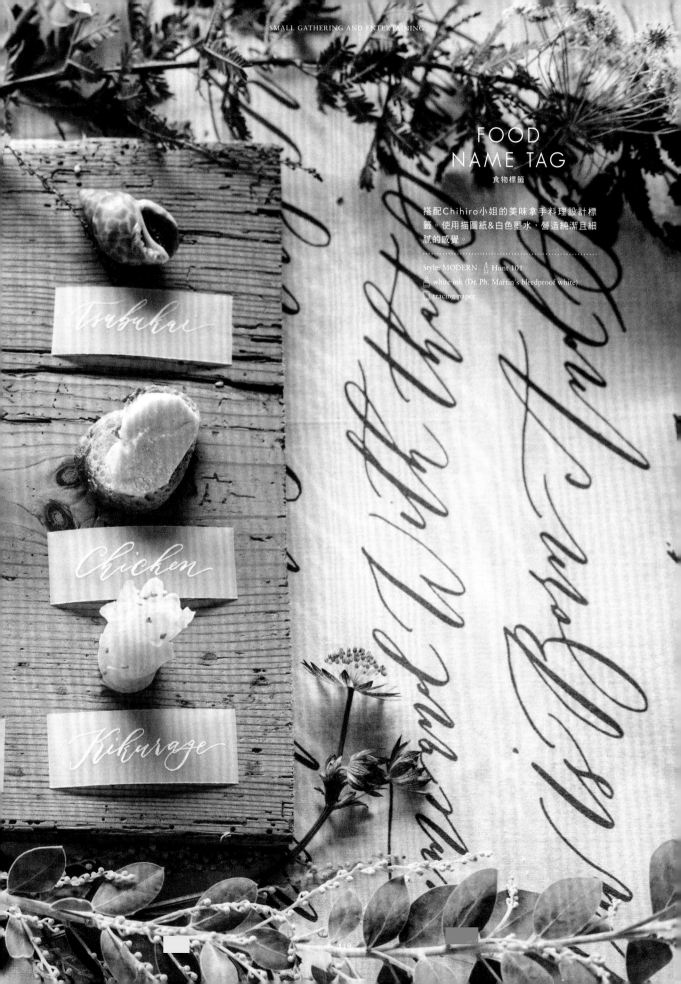

FOOD NAME TAG

食物標籤

搭配Chihiro小姐的美味拿手料理設計標籤。使用描圖紙＆白色墨水，營造純潔且細膩的感覺。

Style: MODERN　Hunt 101

white ink (Dr. Ph. Martin's bleedproof white)

tracing paper

Tsubuhu

Chicken

Kikurage

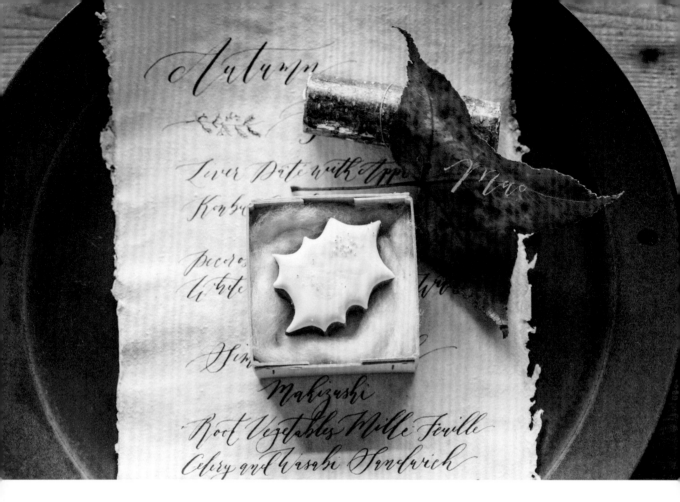

MENU
菜單

疊放於菜單上的是Yaco小姐作的餅乾，宛如
在森林中發現的寶物。紅色樹葉悄悄地裝飾著
桌面，提示著秋天的到來。

..

Style: MODERN Hunt 101
black ink (Higgins)
handmade paper with deckle edge

from afar的別緻餐盤上擺放著Mao小姐所作
的塔派，與黑色桌旗十分相襯。

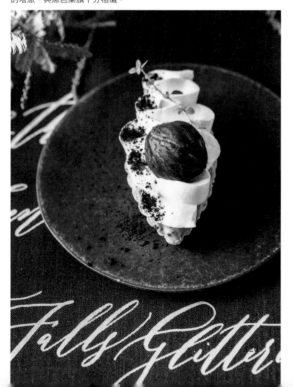

COOKIE RUNNER

餅乾紙墊

餅乾在木板上排成一列，像是舞台上的主角一般，配角則是流行的現代體英文書法。

Style: MODERN　　Hunt 101

white ink (Dr. Ph. Martin's bleedproof white)

tracing paper

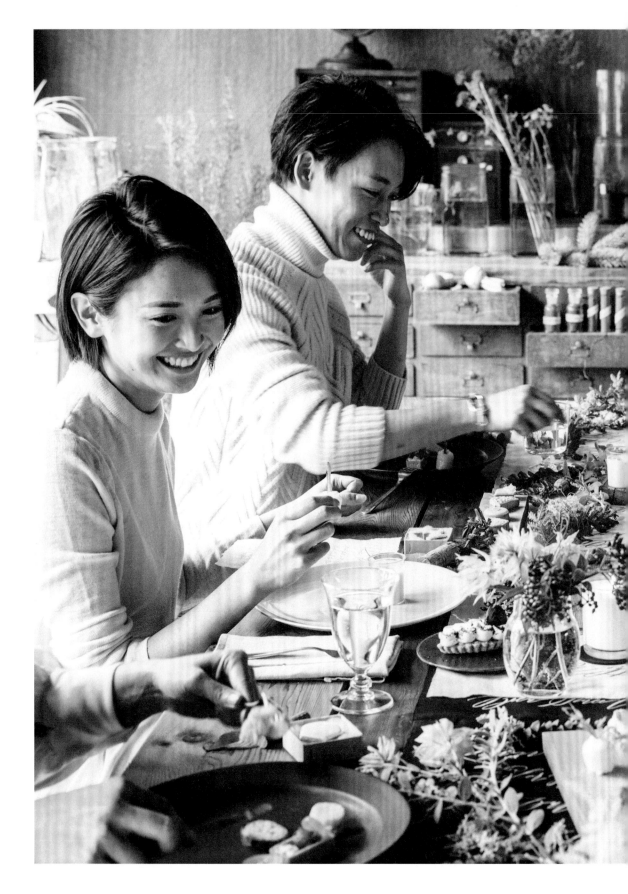

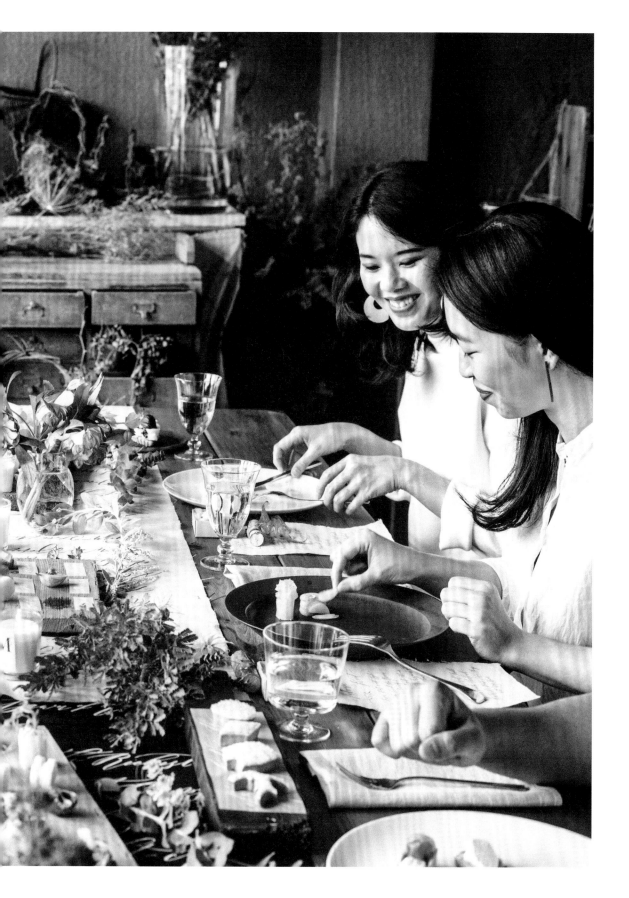

D I Y
Projects

英文書法應用教學

在滑順好寫的白色紙張上，使用黑色墨水寫上英文書
法，簡單就很美麗。初學者可從單字的字首與短句開
始練習。使用庫存的卡片或是剩餘的紙片，寫上名字
或姓名字首，別在禮物的包裝上……只要稍微加上手
寫元素，禮品就能呈現出獨一無二的質感。如果沒有
自信直接以墨水寫字，可先以鉛筆打草稿，再以墨水
描寫。如果已有書寫經驗，請挑戰使用各種畫材及紙
張，試著變化技巧。如果會photoshop或是illustrator
等繪圖工具，也可將英文書法製作成數位檔，印刷在
各種素材上。除了可印製在緞帶和包包上，也可請陶
瓷工廠幫忙製作原創的餐具。請展開想像的翅膀，開
始製作看看吧！

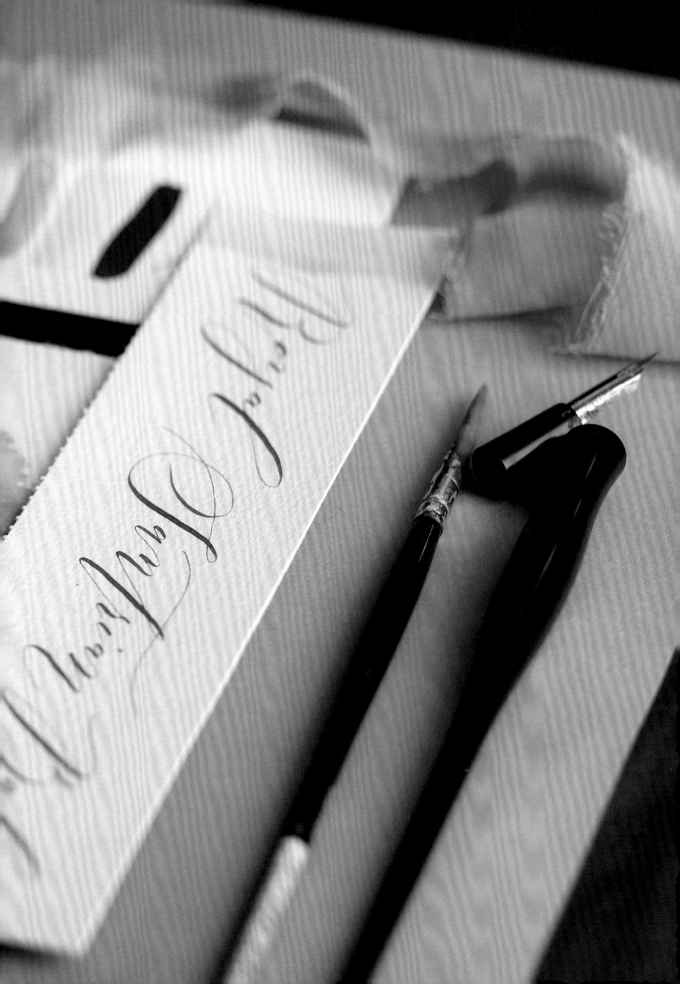

How to Make

SIMPLE MESSAGE SCROLL
小紙條

作品　p.38
英文書法範本　p.127

Size	2.5×21cm
Words	Christmas Spirit（聖誕氣氛／聖誕精靈）
Style	MODERN
Materials	✒ Nikko G
	🖋 黑色墨水（Higgins）
	📄 素描紙＆圖畫紙（Fabriano sketch paper 90 gsm）
	＋ 量尺、鉛筆、橡皮擦、鋪於下方的紙張、美工刀、剪刀

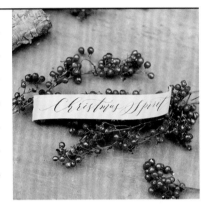

決定尺寸

1 在A4紙上選定方便下筆書寫的位置，如圖所示，以鉛筆依序畫出高1cm、0.5cm、1cm的參考線。

2 在紙張左方邊緣起算3cm處畫上記號。

書寫文字

3 從3cm處的記號開始寫C。可先參考英文書法範本，先以鉛筆打草稿。

4 寫出 C 之後，暫時停筆，再繼續寫h。

5 寫至Christ。C、h、t高度相同。

6 先寫完Christmas，再畫上該單字t的橫線，加上 i 的小點。

7 先寫完Spirit，再畫上該單字t的橫線，並加上i的小點。

8 在 t 的橫線右方端點起算3cm處畫線。

製作小紙條。

9 沿著上下的參考線，以美工刀裁切。

10 — 待墨水全乾後，以橡皮擦擦掉鉛筆畫的參考線。

11 — 紙條兩側畫出三角形參考線。

12 — 沿著11的參考線，以剪刀剪下三角形。

13 — 紙條左右兩邊皆裁剪完成。

14 — 紙條兩邊使用鉛筆等細棒，輕輕地捲一下，製造出弧度。左右兩邊的弧度方向相反。

15 — 完成。

Point

不論是現代體和銅板體（古典體），文字的間距皆可呈現出律動感，
有疏有密，呈現自由書寫風格。

第一個字母稍大

長線條呈現流動感。可待全部字母書寫完後再畫上橫向的長線條

Christmas Spirit

此英文書法範本為原尺寸大小

第一筆筆劃稍長

最後的筆劃拉長，呈現生動活潑的感覺

127

How to Make

CHRISTMAS CARD
聖誕小卡

作品　p.39
英文書法範本　p.129

Size	8×11cm（對摺後的尺寸）
Words	Noel（聖誕佳音）、Merry Christmas（聖誕快樂）
Style	CLASSIC
Materials	✒ Nikko G
	🫙 白色墨水（Dr. Ph. Martin's bleedproof white）
	📄 素描紙＆圖畫紙（Daler Rowney canford black paper）
	＋ 畫筆、滴管、水、小容器

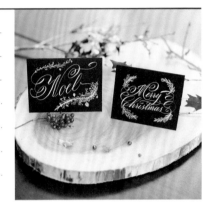

將白色墨水塗於筆尖

1 以畫筆挖出適量的白色墨水，放入小容器中。

2 在 1 的容器中以滴管滴入5至6滴水。

3 以畫筆攪拌均勻。

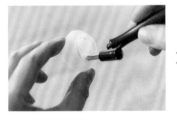

4 筆尖沾上墨水。

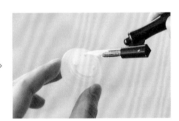

5 筆尖的心孔要確實儲滿墨水。

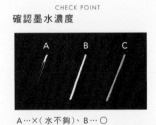

CHECK POINT
確認墨水濃度

A…×（水不夠）、B…○
C…×（水太多）

繪製插畫

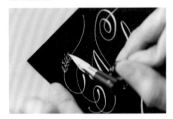

6 參考P.129的作品照，在單字的第一筆及最後一筆的拉花線條上，繪製插畫作為裝飾。

7 拉花線條上的葉子雖小，也仔細地畫上一筆葉脈。

8 小點和細線要有方向性，要向著拉花線條的末端繪製。

Point

除了字母之外，再加上拉花線條及插畫。
一邊檢視整體的協調感，一邊調整繪製的內容。

書寫完所有字母後再繪製拉花裝飾

不論是往上走筆或往下走筆，筆壓都不要太大，描繪出細線

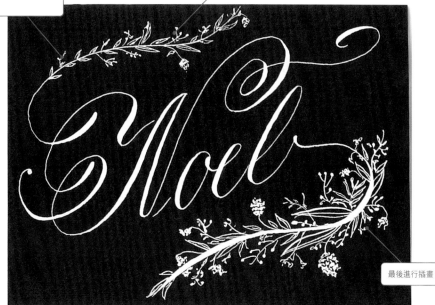

最後進行插畫

拉花裝飾的線條可先以鉛筆打好草稿，確認整體協調感之後，再以墨水描繪

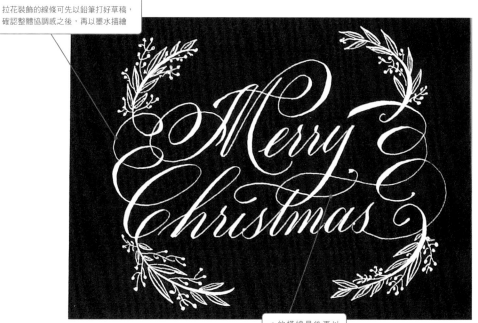

t 的橫線最後再以水平方向書寫，線條與 y 交疊

此英文書法範本為原尺寸大小

How to Make

BIRTHDAY CARD
生日卡

作品　p.42
英文書法範本　p.131

Size	信封：19×10cm、卡片：14.8×10cm
Words	happy birthday 28 th（28歲生日快樂）
Style	MODERN
Materials	✒ Nikko G
	白色墨水（Dr. Ph. Martin's bleedproof white）
	卡片：牛皮紙。信封：描圖紙（A4尺寸）
	＋ 量尺、美工刀、裁切墊、膠水、花邊剪刀、打洞機、緞帶

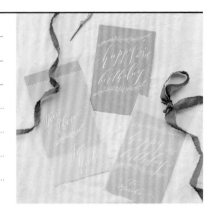

以描圖紙製作信封

1 —— 在描圖紙的正中央放上牛皮紙卡片。

2 —— 沿著卡片右方邊緣摺起描圖紙右側，摺出摺痕。

3 —— 與 **2** 相同，摺起描圖紙左側。

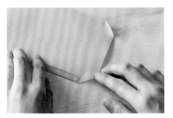

4 —— 沿著卡片的底邊，將描圖紙的邊角摺出三角形。

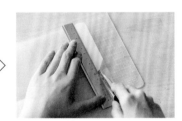

5 —— 攤開描圖紙，如上圖所示，沿著卡片的底邊裁切描圖紙。

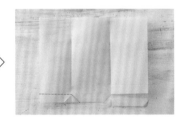

6 —— 單邊裁切完成的樣子。另一邊也要裁切。

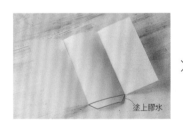

7 —— 裁切後展開的樣子。

8 —— 黏貼處塗上膠水後，先將左右側的紙摺疊好，再將已塗膠水的部分疊至最上面。

9 —— 以花邊剪刀修飾信封袋口。

10 以打洞機在袋口打洞。

11 將緞帶穿過洞口。

12 緞帶打結後即完成。

卡片的寫法

1　參考英文書法範本，以鉛筆打草稿，畫出文字及插畫的線條。
2　參考P.128 CHRISTMAS CARD的書寫，使用白色墨水繪製文字及插畫。

Point

第一筆及最後一筆皆為往上走筆，線條稍長，
可延伸至卡片邊緣，營造生動優美的感覺。

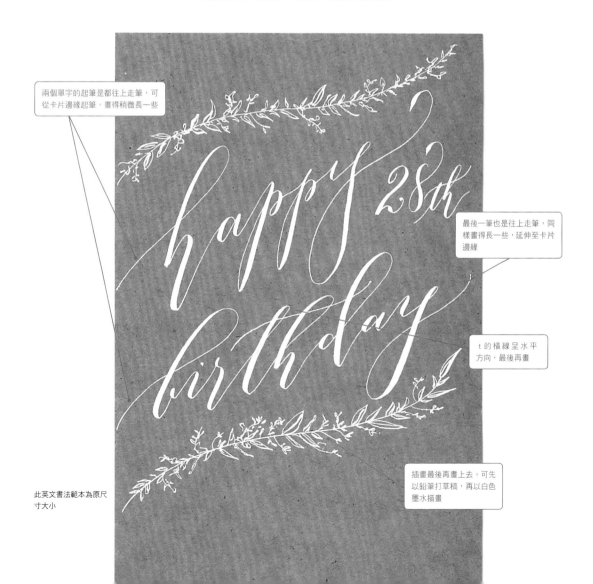

兩個單字的起筆是都往上走筆，可從卡片邊緣起筆，畫得稍微長一些

最後一筆也是往上走筆，同樣畫得長一些，延伸至卡片邊緣

t 的橫線呈水平方向，最後再畫

插畫最後再畫上去。可先以鉛筆打草稿，再以白色墨水描畫

此英文書法範本為原尺寸大小

How to Make

THANK YOU CARD
感謝卡

作品　p.43
英文書法範本　p.156

Size	卡片：8.8×13.5cm、信封：9×14cm（封口時的尺寸） 信封內襯：14×13.8cm
Words	Thank You（謝謝）
Style	CLASSIC
Materials	✒ Hunt 101
	🎨 水彩顏料（紅、薰衣草紫、深藍、淡藍、綠、灰）
	🗂 卡片與信封：義大利高級紙（Medioevalis fine Italian paper with deckle edge）、信封內襯：素描紙＆圖畫紙（Fabriano sketch paper 90 gsm）
	＋ 鉛筆、量尺、調色盤、畫筆、水、剪刀、橡皮擦

製作信封內襯

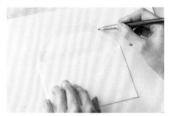

1 沿著信封的輪廓，以鉛筆描繪圖形。

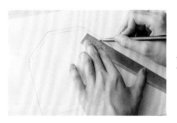

2 沿著信封袋口內側1cm處畫線。

3 信封袋口內側畫線的樣子。

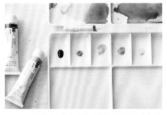

4 調色盤放上五種顏色的顏料（自左邊起依序是：紅色、薰衣草紫、淡藍、綠、灰）。

5 以畫筆取紅色及薰衣草紫兩種顏料，加水稀釋、混色。

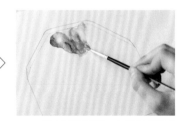

6 取 5 調好的顏料，在袋口處畫出愛心。

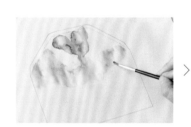

7 以畫筆取淡藍、綠、灰三色，加水稀釋、混色，在 6 的愛心下方往左右方向畫出顏色。

8 水彩乾燥之後，以剪刀沿著內側的線裁剪。

9 兩邊慢慢修剪，使信封內襯能放入信封中，修剪完畢即完成。

製作卡片

10 以鉛筆畫參考線。

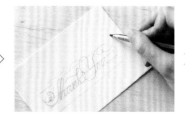

11 沿著參考線，以鉛筆打草稿。

12 以畫筆取紅色及薰衣草紫兩種顏料，均勻混色。

13 即將要使用的顏料放在調色盤上，自左邊起依序是：紅色＋薰衣草紫、深藍、淡藍、綠色。

14 畫筆沾取13的紅色＋薰衣草紫，將顏料塗抹於筆尖。

15 筆尖的心孔至鈦點的部位皆須塗上顏料。

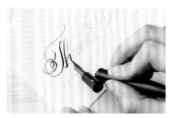

16 使用紅色＋薰衣草紫的顏料寫出Th。

17 畫筆以水洗淨後，沾取深藍色顏料塗抹於筆尖，從h的最後一筆接著寫出ank。

18 畫筆以水洗淨後，沾取淡藍色顏料塗抹於筆尖，接著寫Y。

19 畫筆以水洗淨後，沾取綠色顏料塗抹於筆尖，寫出ou及拉花線條。

20 文字全部書寫完成的樣子。乾燥後，以橡皮擦擦掉參考線及草稿，卡片即製作完成。

21 信封依序放入內襯、卡片，完成整組作品。

How to Make

SMALL QUOTE CARD
文句卡

作品 p.45
英文書法範本 p.135

Size	13×8.5cm
Words	About Stars, I have Loved The Stars too Fondly to Be Fearful Of the Night（因為有著最喜歡的星星相伴，我無畏黑夜的來臨）
Style	MODERN
Materials	🖋 Hunt 101
	🎨 水彩顏料（藍、紫、黑）、金色墨水（Dr. Ph. Martin's Iridescent/Spectralite）
	📄 義大利高級紙（Medioevalis fine Italian paper with deckle edge）
	＋ 下方紙墊、練習用紙、小容器、水、畫筆、鉛筆、橡皮擦

以水彩塗上底色

1 ── 調色盤依序放上藍、紫、黑，加水稀釋，混合均勻後製作出灰色。

2 ── 畫筆沾取 **1** 混合好的顏料。紙面上四邊保留1cm寬不塗抹顏色，其餘部分上色。

3 ── 塗色時要畫出顏色的濃淡變化。

書寫文字

4 ── 畫好底色的樣子。靜置，等待水彩完全乾燥。

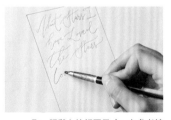

5 ── 取一張與卡片相同尺寸、有參考線的練習用紙，先以鉛筆打文字草稿，進行構圖設計。

6 ── 草稿完成之後，依整體的協調感，微調整個版面。

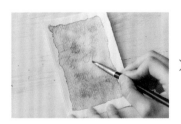

7 ── 看著 **6** 的草稿圖，在 **4** 的卡片上以鉛筆打上草稿。

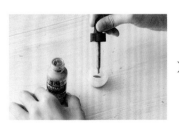

8 ── 在小容器內放入適量的金色墨水。

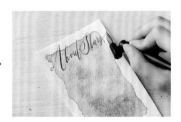

9 ── 沿著 **7** 打好的草稿繪製，部分線條若超出灰色底，可讓畫面變得更生動活潑。

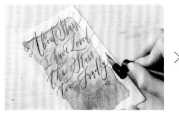

10 掌握「往上走筆較細，往下走筆較粗」的原則，繪製出線條的韻律感。

11 繪製完成的樣子。

12 墨水完全乾燥後，以橡皮擦擦掉鉛筆打的草稿，完成作品。

Point

搭配詩的意境，往上走筆時拉長線條，
營造文字大小的抑揚頓挫，增添藝術感。

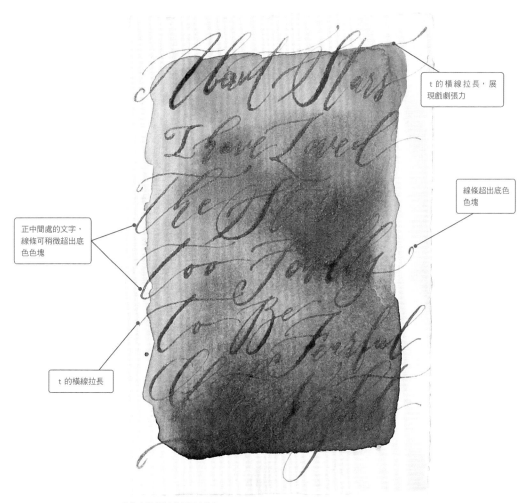

t 的橫線拉長，展現戲劇張力

線條超出底色色塊

正中間處的文字，線條可稍微超出底色色塊

t 的橫線拉長

此英文書法範本為原尺寸大小

How to Make

CONGRATULATION CARD
賀卡

作品　p.47
英文書法範本　p.137

Size	10×14.2cm（對摺的尺寸）
Words	Congratulations（恭喜）
Style	MODERN
Materials	Hunt 101
	黑色墨水（Higgins），水彩顏料（淡粉紅、灰色、深藍）、金箔
	水彩紙（Canson aquarelle watercolor paper with smooth surface 300 gsm）
+	量尺、美工刀、裁切墊、鉛筆、畫筆兩枝、水、金箔貼合膠、橡皮擦

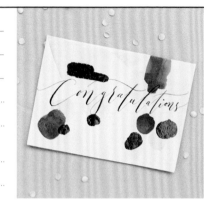

繪製背景

1 使用美工刀刀刃的背面，在紙上畫出對摺線後，將紙張對摺。

2 以鉛筆打上文字草稿。字串位於卡片中央處，第一個字母C從紙的邊緣開始書寫，可顯現出延展的感覺。

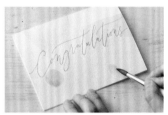

3 深藍與灰色的顏料混合，加水稀釋，製作出淺藍色，依上圖所示畫出圖案。

4 淡粉紅色加水稀釋後，依上圖所示畫出圖案。有些淡粉紅色圖塊可與藍色圖塊重疊。

5 接著加上深藍色的圖塊，依上圖所示構圖上色。

貼金箔

6 以畫筆取出金箔貼合膠。

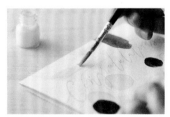

7 在想要貼金箔的地方，以6的畫筆上膠。

8 待貼合膠乾燥後，在卡片上疊放金箔。

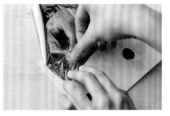

9 塗膠的地方以指尖按壓金箔，讓金箔貼合於紙上。

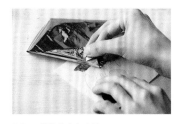

10 ── 慢慢地拿起金箔。

11 ── 金箔貼合於紙上的樣子。

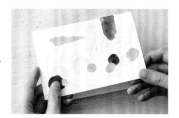

12 ── 以相同的方式，另外在四個地方貼上金箔。

書寫文字

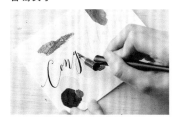

13 ── 沿著鉛筆打的草稿書寫文字，往上走筆時線條要細，往下走筆時線條變粗。

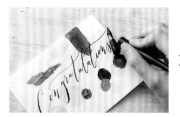

14 ── 最後畫上 t 的橫線，線條可畫至紙的右側邊緣，線條好像延伸至畫面之外，展現生動感。

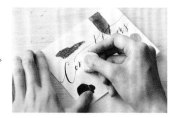

15 ── 墨水完全乾燥後，以橡皮擦擦掉鉛筆打的草稿，完成作品。

Point

文字大小及線條粗細作出變化，可產生隨興的節奏感，
並營造出現代體的自由奔放感。

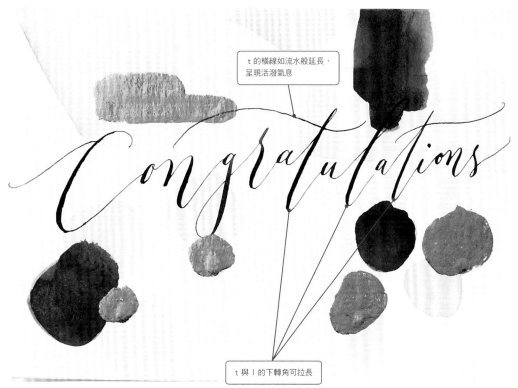

t 的橫線如流水般延長，呈現活潑氣息

t 與 l 的下轉角可拉長

此英文書法範本為原尺寸大小

ASSORTMENT OF
MONOGRAM SKETCHES

各種花押字設計

作品　p.54、55
英文書法範本　p.157

Size	直徑約5cm
Words	MG,AS,EK
Style	CLASSIC
Materials	Hunt 101
	黑色墨水（Higgins）
	滑順的影印紙（Tomoe River paper）
+	玻璃杯、鉛筆、橡皮擦

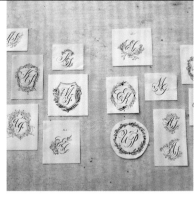

設計花押字

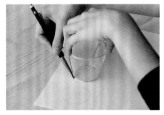

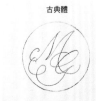

古典體　　古典體＋拉花裝飾　　現代體

1 — 使用玻璃杯等圓柱物來輔助畫出圓框。

2 — 在圓內書寫兩個字母。字母的組合有訣竅，最主要的關鍵就是字母與字母重疊處的配置。盡量讓長筆劃重疊著長筆劃，整體會比較美觀。

書寫古典體　-MG-

1 — 選定MG兩個字母為主設計，以鉛筆設計花押字草稿。從M開始書寫。

2 — M最後的收尾是下轉角，在轉彎處筆壓開始放鬆，畫出細線。

3 — 接著畫G，G的筆劃與M的長筆劃交疊。

4 — G的最後一筆與M的第一筆交疊。

5 — 待墨水完全乾燥，以橡皮擦擦掉鉛筆打的草稿。

6 — 完成。

文字加上插畫 -AS-

1 以鉛筆設計AS的花押字草稿。

2 插畫設計在文字外側的長筆劃上，注意要選擇線條不密集的位置。

3 先寫A，再寫S。

4 在A的拉花裝飾上增加插畫。畫插畫時使用筆尖前端，輕輕地畫出細線。

5 A的最後一筆也加上插畫。

6 待墨水完全乾燥，以橡皮擦擦掉鉛筆打的草稿，完成作品。

插畫圍繞文字 -EK-

1 以鉛筆設計EK的花押字草稿，並在圓框的上下中央處畫上記號。

2 在圓框上以水平8字筆法繪製圖案。為了方便繪製，可轉動紙的方向。

3 沿著圓框線，繪製小葉片。可旋轉紙張，方便繪製。葉子與葉子之間畫上小圓點。

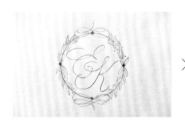

4 圓框的上下左右加入四個菱形圖案。

5 依打草稿的順序，逐一以墨水畫上文字與插畫，但不必描繪圓框線。

6 待墨水完全乾燥，以橡皮擦擦掉鉛筆打的草稿，完成作品。

How to Make

BOTANICAL ILLUSTRATION
MONOGRAM
植物插畫花押字

作品　p.58
英文書法範本　p.156

Size	19.5×15cm（插畫：10×8cm）
Words	RL
Style	MODERN
Materials	Hunt 101
	黑色墨水（Higgins）、水彩顏料（黃綠色、深綠）
	水彩紙（Canson aquarelle watercolor paper with smooth surface 300 gsm）
	＋　鉛筆、畫筆兩枝（細筆、極細筆）、水、橡皮擦

設計作品草圖

1 參考「設計花押字」（P.138）的教學，書寫兩個字母。

2 初步決定圓框外圍要加上插畫的位置。

3 畫出橄欖枝條，果實可畫在圓框裡面。

4 在橄欖枝條上畫出一些纏繞著的植物葉子。

5 如圖示畫好草稿。正式上色時，文字必須在最上層，所以請依插畫→文字的順序上色。

畫插畫

6 取適量的黃綠色與深綠色兩種顏料，放在調色盤上，分別加水稀釋。

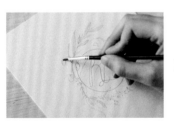

7 細筆沾取稀釋過的黃綠色顏料，畫出葉子與果實。

8 待 7 乾燥後，重疊上色稀釋過的深綠色。

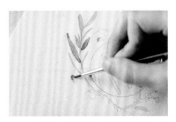

9 果實要使用飽和度高的深綠色，並以濕潤的畫筆著色。

10 畫筆沾取飽和度高的深綠色，在葉子單邊疊色，加上陰影。

11 以極細筆沾取稀釋的黃綠色顏料，畫纏繞植物的葉子與莖部。

12 位於圓框右側的纏繞植物也上色，方法與11相同。

13 極細筆沾取飽和度高的深綠色，強化葉脈的視覺效果。

14 與13相同，繪製葉子的輪廓。

15 與13相同，繪製橄欖果實的輪廓。

16 與13相同，以飽和度高的深綠色點染纏繞植物的葉子。

17 與13相同，以飽和度高的深綠色強化圓框右側植物的莖部。

18 完成插畫。

書寫文字

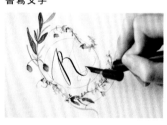

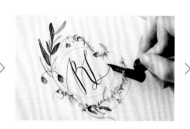

19 待插圖乾燥後，以墨水寫上R。

20 接著書寫L。

21 墨水完全乾燥後，以橡皮擦擦掉鉛筆打的草稿，完成作品。

EMBOSSING POWDER MONOGRAM

凸粉花押字

作品　p.59
英文書法範本　p.143

Size	9×14cm（封口時的尺寸）
Words	TF
Style	CLASSIC
Materials	🖋 Hunt 101
	🫙 金色凸粉、甘油、阿拉伯膠
	📮 義大利高級紙信封（Medioevalis Fabriano envelope）
	＋ 小容器、畫筆、水、滴管、鉛筆、鋪於下方的紙張 拂去凸粉的畫筆、凸粉專用熱風槍

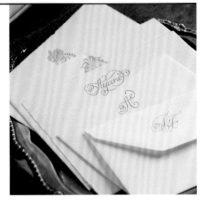

調和凸粉底劑

1 在小容器中滴入約20滴的阿拉伯膠。

2 在 1 中滴入 6 至 8 滴的甘油。

3 將 2 的溶液以畫筆攪拌至有黏度。

以調好的溶液書寫文字，撒上凸粉

4 如果溶液太黏，再加幾滴水稀釋即可。

5 信封袋口處以鉛筆設計出T及F的花押字草稿。

6 筆尖沾上 4 的溶液，依草稿描繪文字。往上走筆時，若線條畫不太出來，可多描繪幾次。

7 待 6 紙上的溶液乾燥後，撒上凸粉。

8 如圖撒上足量的凸粉。一定要如圖撒上足夠分量的凸粉哦！

9 傾斜信封，輕輕抖落凸粉。

10 有塗上溶液的地方，凸粉會附著在上面，文字線條浮起。

11 以指甲輕彈紙面，讓多餘的凸粉掉落。

12 附著在文字線條周圍的凸粉，以畫筆輕輕掃落。注意！文字線條上的凸粉盡量不要掃落。

凸粉專用熱風槍加熱

13 使用凸粉專用熱風槍加熱文字線條。

14 文字線條明顯凸起。

15 當線條凸起如上圖所示，作品就完成了！

凸粉專用熱風槍

凸粉專用的加熱器，當熱空氣吹出，凸粉會融化並膨脹。

* 一定要使用凸粉專用的熱風槍，不可使用一般的吹風機來加熱。

Point

繪製拉花裝飾時，就像畫橢圓形一般呈現出圓弧線條。
線條適當交疊，畫面會變得更為雅緻。

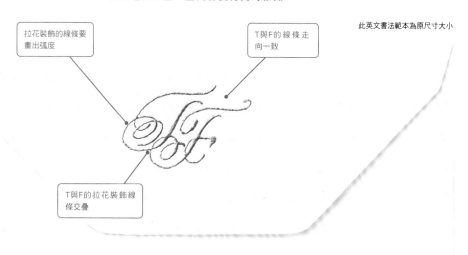

拉花裝飾的線條要畫出弧度

T與F的線條走向一致

此英文書法範本為原尺寸大小

T與F的拉花裝飾線條交疊

How to Make

JAR NECKLACE TAG

玻璃罐裝飾卡

作品　p.67
英文書法範本　p.144

Size	直徑9cm
Words	no.1、no.2、no.3
Style	MODERN
Materials	白色水性粉彩筆（Uni-ball chalk marker）
	黑板材質的木質裝飾卡
	＋　水、廚房紙巾、緞帶

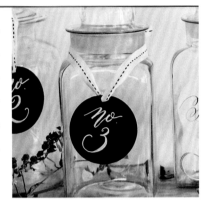

書寫文字

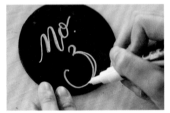

1 —— 文字線條想畫粗一些時，就在線的外側畫上另一條線。

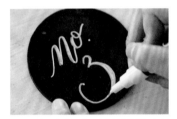

2 —— 畫好輪廓線後，將線與線圍起來的部分塗滿。緞帶穿過裝飾卡的孔洞即完成作品。

如果作品不理想時……

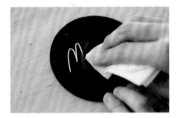

以沾水的紙巾擦掉書寫的文字。

Point

往下走筆的線條畫粗。

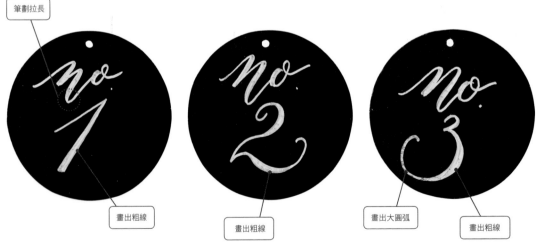

筆劃拉長

畫出粗線

畫出粗線

畫出大圓弧

畫出粗線

此英文書法範本為50%縮小尺寸

How to Make

RIBBON DECORATION

緞帶裝飾

作品　p.71
英文書法範本　p.145

Size	寬幅3.5cm
Words	noël（聖誕節）
Style	MODERN
Materials	金色馬克筆（Sakura Pen-touch gold 1.0mm）
	緞帶
	＋　剪刀、可壓住緞帶的物品

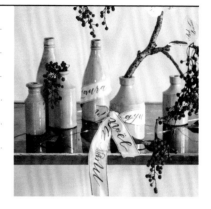

書寫文字

1　裁切長度符合需求的緞帶。

2　為了避免緞帶滑動，使用具重量的物品壓住一端，再開始以馬克筆書寫。

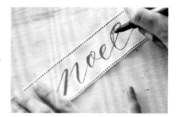

3　想要加粗文字中的部分線條時，先畫兩條線，線圍起來的部分再塗滿顏色。

Point

往下走筆的線條畫粗。

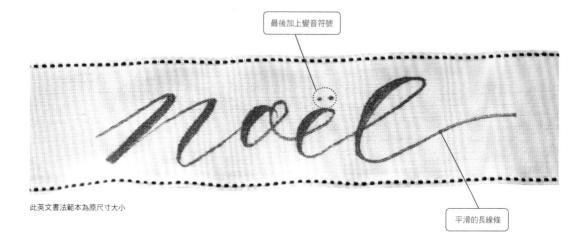

最後加上變音符號

平滑的長線條

此英文書法範本為原尺寸大小

作品　p.80
英文書法範本　p.147

How to Make

BONBON WRAPPING

BONBON巧克力包裝

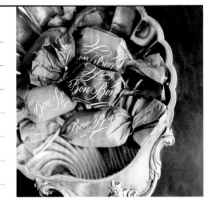

Size	17.5×17.5cm（紙張大小） 14.5×4至5cm（巧克力包裝後的大小）
Words	Bon Bon（夾心巧克力）
Style	CLASSIC
Materials	✒ Hunt 101
	🗋 白色墨水（Dr. Ph. Martin's bleedproof white）
	📄 洋蔥紙
	＋ 鋪於下方的紙張、鉛筆、橡皮擦、小容器、水、夾心巧克力

以鉛筆打草稿

1 —— 包裝用的洋蔥紙中央先放上巧克力。因為洋蔥紙較薄，下方墊一張較厚的紙張，方便作業。

2 巧克力的四角以鉛筆畫上記號。

3 以 **2** 所畫的記號為基準，在記號圍起來的範圍內以鉛筆打草稿，畫出文字（BonBon）及裝飾線條。

書寫文字

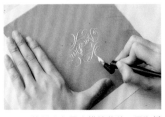

4 —— 使用白色墨水描繪草稿。因為紙張較薄，以手確實壓住紙張。白色墨水的使用方法參考P.128「聖誕小卡」。

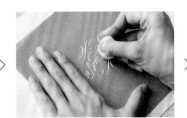

5 待墨水完全乾燥，以橡皮擦擦掉鉛筆打的草稿。因為紙張較薄，擦掉草稿時，手要確實壓住紙張。

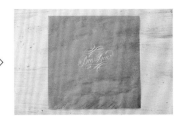

6 寫好文字並畫上裝飾線條的完成圖。

包裝巧克力

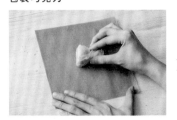

7 將 **6** 的紙張翻面，置中放上巧克力。

8 從下方開始捲起，將巧克力包住。

9 抓起包裝紙的兩邊，整理形狀。

10 扭轉包裝紙的兩邊,並製造出蓬鬆感。

11 翻至正面,調整整體形狀。

12 完成包裝。

在深色紙張上書寫

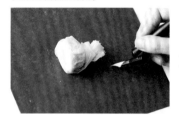

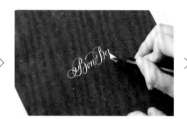

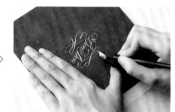

1 筆尖沾上白色墨水,在巧克力的四角畫記號。

2 以鉛筆畫記號會看不太清楚,所以不打草稿,直接以白色墨水書寫。

3 繪製文字上側的裝飾線條時,可將包裝紙與下方紙墊一起水平翻轉180度,會比較容易繪製圖案。

Point

書寫文字後,仔細確認整體的協調感,
並加上裝飾圖案,使設計更為美觀。

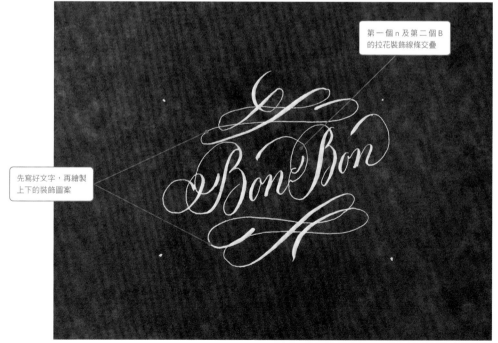

第一個 n 及第二個 B 的拉花裝飾線條交疊

先寫好文字,再繪製上下的裝飾圖案

此英文書法範本為原尺寸大小

How to Make

CHOCOLATE BAR WRAPPING
巧克力片包裝

作品　p.81
英文書法範本　p.157

Size	14×20.5cm（紙張大小） 14×7.5cm（巧克力包裝後的大小）
Words	100 gram Sea Salt 80% Dark Chocolate, Ecuador Blends Artisan Chocolate, Chocolate Edition（100克／海鹽／80%黑巧克力／厄瓜多＆工匠巧克力／巧克力版）
Style	MODERN
Materials	Hunt 101
	黑色墨水（Higgins）、金屬色水彩粉餅色盤（Finetec metallic palette 或 GANSAI TAMBI starry colors）、水彩顏料（天空藍、紫色、黑色）
	素描紙＆圖畫紙（Daler Rowney heavy weight drawing paper）
	＋ 鉛筆、量尺、美工刀、裁切墊、水、橡皮擦、畫筆、雙面膠

紙張摺出摺痕線，打草稿

1 —— 在紙的中央放上巧克力，對齊寬度，畫上記號。

2 —— 畫出巧克力的寬度及厚度的參考線。

3 —— 量尺對齊 **2** 的參考線，以美工刀的背面沿著量尺壓出摺線。

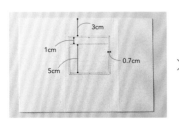

4 —— 決定標籤位置後，如圖所示，以鉛筆畫出參考線。

5 —— 以鉛筆設計標籤草稿。

標籤周圍上色＆書寫文字

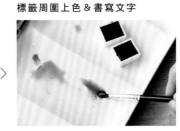

6 —— 混合天空藍與紫色的顏料，加水稀釋。

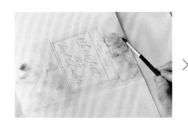

7 —— 標籤周圍的紙面上塗抹淡色，並隨意在各處疊色，製作出色彩的濃淡變化。

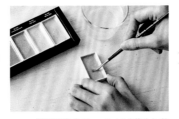

8 —— 選用標色為 Blue Gold（藍金）的金屬色水彩粉餅，加水後以畫筆沾取顏色。

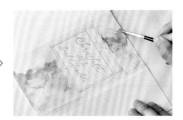

9 —— 在 **7** 已上色的紙面上塗抹金色，作出色彩層疊的效果。金色的塗抹範圍要避開文字的部分。

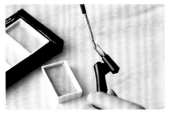

10 以畫筆取標色為Blue Gold的顏料，塗抹在筆尖上。

11 依照草稿設計寫出文字。

12 標籤上方的文字也依草稿寫出。

標籤上色＆書寫文字

13 選用標色為White Gold（白金）的顏料，與黑色顏料混合。

14 以13調好的顏色為標籤的邊框上色。

15 標籤上方也以相同顏色塗色。

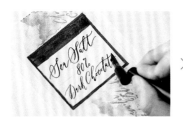

16 標籤中的文字以黑色墨水書寫。

17 以畫筆沾取標色為White Gold的顏料，塗抹於筆尖上。

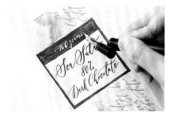

18 在標籤上方灰色處，以White Gold顏料寫上100 gram字樣。

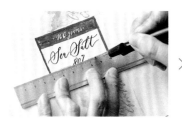

19 量尺放在標籤中央的參考線上，以筆尖畫出黑線。

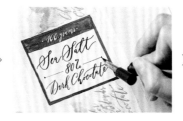

20 在線的兩端畫出三角形符號。

21 畫完插畫、寫上英文書法之後，擦掉草稿。

包裝巧克力

22 在紙的內側中央放上巧克力，單邊包裝紙以雙面膠貼合。

23 包住巧克力。

24 使用雙面膠固定紙面疊合的邊緣，完成作品。

How to Make

CALLIGRAPHY RIBBON
英文書法緞帶

作品　p.88
英文書法範本　p.150

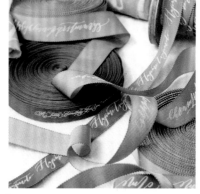

Size	寬幅2cm（緞帶）
Words	abcdefghijklmnopqrstuvwxyz（26個英文字母）
Style	MODERN
Materials	（為了製作圖檔而使用的素材）

　　Hunt 101

　　黑色墨水（Higgins）

　　Tomoe River paper

　　印刷使用的緞帶：gross grain ribbon

＋ 鉛筆、量尺、橡皮擦、掃描機、數位圖檔製作軟體（photoshop、illustrator等）

製作圖檔原稿

1 圖檔原稿是在白紙上以黑墨水書寫而成。在A4紙的正中央畫出寬約1cm的參考線。

2 沿著參考線書寫，書寫前可先以鉛筆打草稿。

3 從 a 寫到 z，最後畫上 t 的橫線。

4 完成所有字母的書寫後，待墨水完全乾燥，以橡皮擦擦掉鉛筆繪製的參考線。

5 掃描之前確認原稿完成。

緞帶印刷

6 參考P.151的「數位圖檔製作方法」，將原稿轉成數位圖檔，再印刷至緞帶上。

Point

不論是細線或粗線，整組字母的線條要有整體感、一致性。

最後再畫上 t 的橫線。拉長線條呈現生動感

abcdefghijklmnopqrstuvwxyz

此英文書法範本為70%縮小尺寸

How to Make

APOTHECARY BOTTLE
藥劑瓶

作品　p.90
英文書法範本　p.151

Size	底部直徑6.5×高14cm
Words	Scent No.85（85號香味）
Style	MODERN
Materials	Hunt 101（p.90的作品）
	白色馬克筆（Uni Posca paint marker white 細字 0.9～1.3mm）
	藥劑瓶

※此作品中介紹馬克筆的書寫方式。

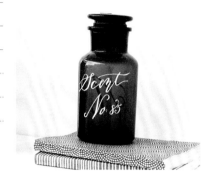

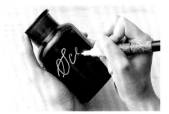

1 左手穩穩地握住瓶身，使用白色馬克筆書寫。

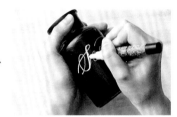

2 完成上排的Scent，開始畫出想加粗的線條。

3 與上排文字一樣，書寫下排的No.85時，也畫上想加粗的線條。

Point

往下走筆的筆劃加粗。

線條拉長，呈現流動感

下轉角拉長

往上走筆的線條拉長，並留出空間

此英文書法範本為55%縮小尺寸

HOW TO DIGITIZE　數位圖檔製作方法

1 白紙上以黑墨水寫英文書法，製作原稿。
2 原稿使用1200dpi的解析度，以掃描機掃描後存成jpeg檔。
3 使用photoshop將圖檔轉成eps檔。
4 以illustrator讀取eps檔，並描出文字的線條，存成ai檔。
5 將ai檔交給廠商，請廠商印刷在緞帶或布面上。

使用photoshop製作eps檔的方法

1 自〔檔案〕點擊〔開啟舊檔〕，打開jpeg掃描檔。
2 自〔選取〕點擊〔顏色範圍〕，設定〔朦朧〕（100至200左右），按〔確定〕。此時已選擇所繪製的文字線條。
3 在圖層中點兩下〔背景〕，會出現新增圖層的視窗，按〔確定〕。
4 按鍵盤上的delete鍵，白色背景會變成灰色與白色相間的格紋，製作出去背的eps檔案。

使用illustrator製作ai檔的方法

1 打開以photoshop製作的去背eps檔。
2 以〔選取工具〕選擇圖片。
3 選擇〔物件〕→〔影像描圖〕→〔製作〕。
4 開啟〔影像描圖面板〕，點選〔內容〕，選擇「選項」中的「忽略白色」。
5 選擇〔展開〕，描圖完成的物件會變換成路徑，即完成能自由放大縮小的ai檔。

How to Make

MANUAL FOILED ENVELOPE
手工金箔信封

作品　p.99
英文書法範本　p.153

Size	14×19cm
Words	Mrs. Liliana May（p.99）,Ms. Eri Hoshi（p.152至p.153）
Style	MODERN
Materials	Nikko G
	金箔、金箔貼合膠
	義大利高級紙信封
	量尺、鉛筆、試寫紙、水、橡皮擦

※此英文範本為日本人名字的英文拼寫。

以鉛筆設計草稿

1 在信封正面的中央位置，畫出寬約0.7cm的參考線。

2 以鉛筆打草稿。

塗上金箔貼合膠

3 筆尖沾附金箔貼合膠，正式書寫前先試寫。注意！上膠時不要太厚。

4 筆尖沾膠，依照草稿描繪線條。

5 往上走筆時比較難上膠，所以這些線條也可使用往下走筆的方式繪製。

6 完成上膠後，靜置，等待乾燥。

貼合金箔

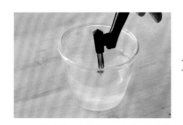

7 筆尖使用完畢後，馬上放入水中搖晃洗淨，避免金箔貼合膠變硬後難以清洗。

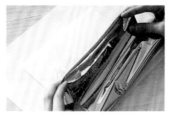

8 將金箔疊放在信封上方。

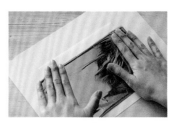

9 為了避免金箔產生皺褶，以手掌壓平金箔。

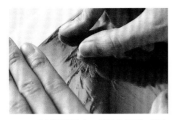

10 有塗膠的地方，以指尖按壓，讓金箔貼合於紙上。

11 塗膠處浮現出文字的輪廓。

12 慢慢撕下金箔。

13 金箔完美地貼合於信封上。

14 以橡皮擦擦掉草稿。

15 完成作品。

Point

大寫字母寫大一些，小寫字母寫小一些。
視覺上要有重有輕，書寫出律動感。

第一筆的線條要拉長

最後一筆的線條也要拉長

此英文書法範本為原尺寸大小

How to Make

FABRIC RIBBON CALLIGRAPHY
英文書法緞帶

作品 p.105
英文書法範本 p.155

Size	寬幅8cm
Words	marry me（和我結婚吧！）
Style	MODERN
Materials	雪紡材質的緞帶
	以定型噴霧當底劑時　水性白色粉彩筆（Uni-ball chalk marker）
	＋ 量尺、剪刀、定型噴霧劑、報紙
	以水當底劑時　油性白色馬克筆（Sakura Pen-touch）
	＋ 量尺、剪刀、水、裁切墊

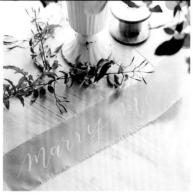

撕布製作緞帶

1 從布邊起算8cm處，以剪刀剪出開口。

2 開口再以剪刀稍微剪開一些。

3 在開口處以手往左右方向撕開，即能製作出緞帶。

使用定型噴霧劑打底　定型噴霧劑乾燥後，緞帶會變硬，較好書寫。

4 緞帶放在報紙上，使用定型噴霧劑噴出定型液，待乾。

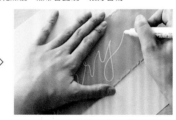

5 以手壓住緞帶，使用水性白色粉彩筆書寫文字。

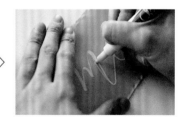

6 在想畫粗的線條上增加粗度。

使用水打底　簡單就可完成。使用油性馬克筆書寫。

4 將緞帶浸入水中。

5 緞帶放在裁切墊上，將緞帶鋪平。

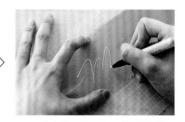

6 在水還沒乾之前，一邊壓平緞帶，一邊書寫文字。

CAPIZ PLACE CARD
卡皮斯貝殼座位牌

作品　p.106
英文書法範本　p.155

Size	直徑10至11cm
Words	Junko
Style	MODERN
Materials	Hunt 101
	黑色墨水（Higgins） 白色墨水（Dr. Ph. Martin's bleedproof white）
	卡皮斯貝殼
+	小容器、滴管、畫筆

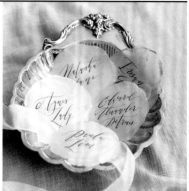

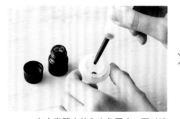

1 在小容器中放入白色墨水，再以滴管滴入適量的黑色墨水。

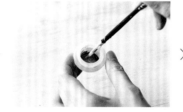

2 以畫筆混合兩色墨水。

3 因為貝殼較硬，往下走筆時，要加大筆壓書寫。

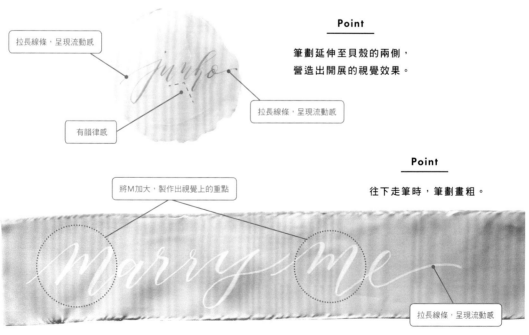

拉長線條，呈現流動感

有韻律感

拉長線條，呈現流動感

Point

筆劃延伸至貝殼的兩側，
營造出開展的視覺效果。

將M加大，製作出視覺上的重點

Point

往下走筆時，筆劃畫粗。

拉長線條，呈現流動感

此英文書法範本為40%縮小尺寸

Point

一開始及最後的拉花裝飾，都要有足夠的空間來表現線條的美。
單字與單字之間的線條可適當地交疊。

How to Make » p.132

此英文書法範本為原尺寸大小

Thank的 k 與You的 Y
的拉花裝飾線條可交疊

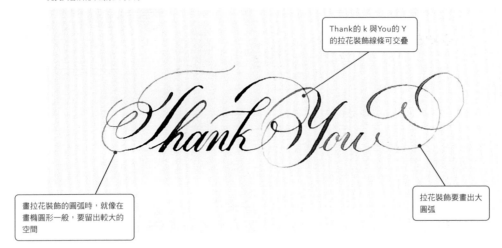

畫拉花裝飾的圓弧時，就像在
畫橢圓形一般，要留出較大的
空間

拉花裝飾要畫出大
圓弧

Point

兩個字母的位置稍微錯開，視覺上會較為生動。

How to Make » p.140

此英文書法範本為原尺寸大小

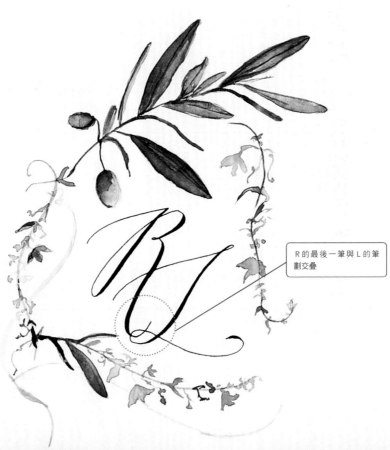

R 的最後一筆與 L 的筆
劃交疊

How to Make » p.148

How to Make » p.138

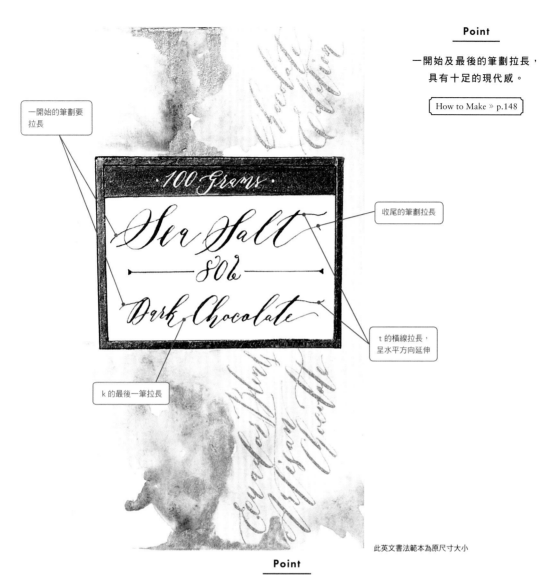

Point

一開始及最後的筆劃拉長，
具有十足的現代感。

一開始的筆劃要
拉長

收尾的筆劃拉長

t 的橫線拉長，
呈水平方向延伸

k 的最後一筆拉長

此英文書法範本為原尺寸大小

Point

製作花押字時，要留意字母與字母線條交疊的地方。
拉花裝飾需要較大的空間畫出大圓弧。

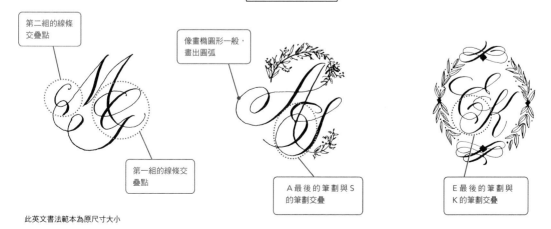

第二組的線條
交疊點

像畫橢圓形一般，
畫出圓弧

第一組的線條交
疊點

A 最後的筆劃與 S
的筆劃交疊

E 最後的筆劃與
K 的筆劃交疊

此英文書法範本為原尺寸大小

157

Q&A 關於英文書法の熱門提問

在舉辦工作坊時，參加的學員總是積極地問了許多問題。
有些是技術性的問題，有些則關於英文書法的活用，以下整理出一些常見的問答。

Q.1 我是初學者，要從什麼樣的練習開始呢？

初學者可多多練習P.22至P.23的基本筆法，每次書寫前就先練10分鐘，作為暖身。練習基本筆法時，能學習手臂及手腕的運筆方法。接著選擇喜歡的字母及文字，書寫時要注意文字的形狀及字距。如果在復古標籤及懷舊信箋上看到喜歡的文字，也可以放上一張薄紙，直接進行描圖，這也是一種練習唷！

Q.2 墨水會暈染怎麼辦？

墨水和紙張也有不相容的狀況。我經常會在小紙片上先試寫，確認不會暈染後再開始書寫。如果會暈染，如圖所示，可加入幾滴阿拉伯膠，就會變得較不易暈染。

Q.3 往下走筆時，發生墨水不出墨，造成線條中斷，怎麼辦？

墨水不出墨時，筆尖就補充多一點墨水。如果發生斷墨的情況，先確認筆尖的心孔是否有儲墨（見P.15）。補墨後，從墨水斷水處，慢慢地補畫起來就可以了。

Q.4 可以直接描摹範本嗎？

當然可以。如果看到喜歡的字母樣式，或有適合當作範本的文字，就疊上一張薄紙，一邊描繪，一邊慢慢習慣文字的形狀，掌握平衡感、字距，繪製出具有弧度且優美的線條。

Q.5 希望提升拉花裝飾的技巧，我該怎麼做？

基本筆法的水平8字筆法與螺旋筆法（都在P.23）能幫助提升拉花裝飾的設計功力。平時可以只拿著鉛筆，勤加練習這兩個筆法，學會放鬆手部的緊繃感，慢慢地就能流暢地畫出拉花裝飾。

Q.6 什麼時候該更換筆尖呢？

如果無法順暢地書寫，筆尖總是會被紙張卡住時，就應該更換新筆尖了。書寫盡量使用狀態好的筆尖。

Q.7 什麼時候才能夠隨心所欲地畫出符合期望的美好文字呢？

第一步當然是要把基本功練熟，包括筆的正確握法、墨水的狀態、筆壓的調整、穩定的角度等。等到手部習慣了這些書寫原則，慢慢就能流暢地書寫字母及文字，那時就可試著探索自己的英文書法風格。

Q.8 每天需要練習多少時間呢？

一天至少拿筆書寫10分鐘吧！希望能快點熟練的人，建議練習一至兩個小時。想要寫出優美的文字，只有「練習」這條路。練習的過程不但零痛苦，而且會因為集中精神在英文書法上，反而能夠從忙碌的生活中得到心靈上的解放。對我而言，練習時間就是放鬆時間，一起開心地練習英文書法吧！

Q.9 想創作出屬於自己風格的字體有哪些訣竅呢？

首先，先在腦海中想像自己想創造的世界，試著舉出三個關鍵字，並思考如何以英文書法來表現。舉例來說，「優雅、流行、大人風格」這三組關鍵字，筆劃應該要呈現出流動感的線條。另外，如果是「甜蜜、純淨、開心」，筆劃就應該呈現出圓形纏繞的拉花裝飾等。隨著關鍵字來思考，比較容易發想出字母的線條表現。

Q.10 有哪些地方可以應用英文書法呢？

英文書法的技巧可應用在各種場合。如果在餐廳或咖啡廳，可應用在包裝及海報設計。如果是婚禮相關的活動，可應用在婚禮的邀請卡等平面設計上。如果是花店，卡片或包裝也都是很好的表現平台。就是因為英文書法可以和各種素材搭配，所以我很喜歡英文書法。

WORKSHOP　工作坊

我的工作坊有著多變的樣貌，除了舉辦古典體&現代體的英文書法的基礎課程之外，也會與藝術家合作舉辦各種活動。

工作坊資訊請參考這裡
URL www.veronicahalim.com
INSTAGRAM @truffypi

P.24至P.35所使用的格線紙可至下列網址下載。
www.veronicahalim.com/resources

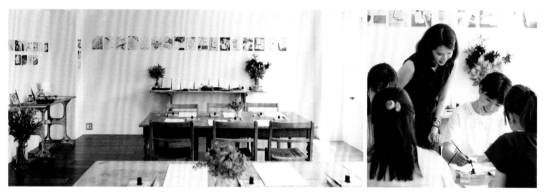

Classic
Calligraphy

P.24至P.25示範的古典體英文書法也有開設課程教學，有很多的初學者參加，課程上會說明筆桿安裝筆尖的方法，以及上墨的方法等。說明基本筆法及示範字母書寫之後，學員們會使用專門的練習紙，練習英文的大寫與小寫。

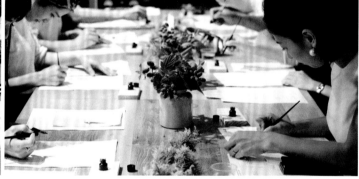

Modern
Calligraphy

P.26至P.27示範的現代體英文書法也有開設課程，教學內容與古典體差不多。課程的後半部，會在小卡片上書寫簡單的文字及花押字。在餐廳SØHOLM上課時，學員們製作了座位牌等桌上的時尚小物，相當有趣！

Collaboration

與藝術家合作的工作坊。本書第四章提及我與FLOWER NORITAKE則武潤二先生的合作，上面這兩張照片就是當時的留影。當時請他製作方形花飾與迷你花束，我選搭適合的素材，以英文書法製作出緞帶及包裝紙等現下流行的小物配件。

手作 良品 78

英文藝術字的詩意書寫
書寫教學＋68種設計提案

作　　　　者／Veronica Halim
譯　　　　者／楊淑慧
發　行　　人／詹慶和
總　編　　輯／蔡麗玲
執　行　編　輯／李宛真
編　　　　輯／蔡毓玲・劉蕙寧・黃璟安・陳姿伶・陳昕儀
執　行　美　編／陳麗娜
美　術　編　輯／周盈汝・韓欣恬
出　版　　者／良品文化館
戶　　　　名／雅書堂文化事業有限公司
郵政劃撥帳號／18225950
地　　　　址／220新北市板橋區板新路206號3樓
電　子　信　箱／elegant.books@msa.hinet.net
電　　　　話／(02)8952-4078
傳　　　　真／(02)8952-4084

2018年8月初版一刷 定價 480元

CALLIGRAPHY STYLING © VERONICA HALIM 2017
Originally published in Japan by Shufunotomo Co., Ltd.
Translation rights arranged with Shufunotomo Co., Ltd.
Through Keio Cultural Enterprise Co., Ltd.

經銷／易可數位行銷股份有限公司
地址／新北市新店區寶橋路235巷6弄3號5樓
電話／(02)8911-0825
傳真／(02)8911-0801

※本書作品禁止任何商業營利用途（店售・網路販售等）＆刊載，請單純享受個人的手作樂趣。
※本書如有缺頁，請寄回本公司更換。

國家圖書館出版品預行編目資料（CIP）資料

英文藝術字的詩意書寫：書寫教學＋68種設計提案／
Veronica Halim作；楊淑慧譯. – 初版. – 新北市：良品
文化館出版：雅書堂文化發行, 2018.08
　面；　公分. – (手作良品；78)
ISBN 978-986-96634-4-1(平裝)

1.書法 2.美術字 3.英語

942.27　　　　　　　　　　　　　107011878

Special Thanks to

Steve Budihardjo

Felicita Goentoro

Marsha and Melissa of Studio June

Twigs & Twine

Rumah Imam Bonjol

Cottontail Store

Misu Paper

Harumi Supit

Etsuko of Studio Bouquet and Junko Hoshi of &f

Junji Noritake of Flower Noritake and Yuri Noritake of Tisane infusion

Mao and Tei of from afar

Hajime Tsujimoto

Chihiro Nakamoto

Yasuko Tanaka

Akira Tanaka

Gudily

Elantier Gifts

(in no particular order)

攝 影 協 助　ex. flower shop & laboratory
　　　　　　　<www.ex-flower.com>
　　　　　　fog linen work　<www.foglinenwork.com>
　　　　　　Flower Noritake & Tisane infusion
　　　　　　　<www.flower-noritake.com>
　　　　　　from afar 倉庫01　<www.fromafar-tokyo.com>
　　　　　　SØHOLM　<www.soholm.jp>
　　　　　　Studio Bouquet　<studiobouquetb.wix.com／website>

設　　　計　吉村 亮、眞柄花穂（Yoshi-des.）
企劃・編輯　須藤敦子
攝　　　影　Studio June Styling and Photography
　　　　　　（p.1～5，7，14，16～18，20～21／chapter 2，3，5，6／p.124～125）
　　　　　　吉田周平（p.6，8～9）
　　　　　　三富和幸（p.22～23／chapter 8：DNPメディア・アート）
　　　　　　清水奈緒（封面／chapter 4，7／p.159）
　　　　　　Erich McVey（p.94～97）
　　　　　　土屋哲朗（p.12～13，15／chapter 8／p.159）
　　　　　　田辺エリ（p.19／chapter 8）
校　　　正　武 由記子（東京出版サービスセンター）、河原知子
責 任 編 輯　東明高史（主婦之友社）

Calligraphy Styling

VERONICA HALIM

Guide to
Creating All
Things Beautiful
With Calligraphy

——— With love,
VERONICA HALIM

Calligraphy Styling

VERONICA HALIM

Guide to Creating All Things Beautiful With Calligraphy

—— With love,
VERONICA HALIM